Atom Egoyan : Hors d'usage

Louise Ismert
Avec la collaboration de
Michael Tarantino

Du 29 août au 20 octobre 2002
Musée d'art contemporain de Montréal

Remerciements

Plusieurs personnes ont contribué à la réalisation du projet *Hors d'usage*. En premier lieu, nous tenons à exprimer notre gratitude à tous ceux qui ont généreusement prêté leur magnétophone et confié leurs récits personnels : Marlène Ahmarani et son père Antoine Ahmarani, Louise Brabant, Rita Breault, Daniel Bureau, Micheline Carbonneau, Serge Carrière, Denis Cléroux, Denis David, Emmanuelle Demeules, Isabelle Deschênes, Jirair Devletian, Stephan Egoyan, Louis Fillion, Jean Fournel, Mario Gauthier, Réal Genest, Denis Giguère, Larry Kearney, Pat La Roque, William Landry, Carl Lavertu, Marie-Hellène Lemay, Claire Lord, Jean-Louis Lussier, Marie-France Marcil, Jean-Marie Monast, Yves Payant, John Payne, Marie Saab, John Schweitzer, Érik Shoup, Sigrid Simonsen et son fils Michel Simonsen, François Trépanier, Bernard-F. Vermersch et Lise Vézina-Prévost.

Nous désirons remercier Marcy Gerstein qui a travaillé avec diligence tout au long de l'évolution de ce projet et Sarah Ismet pour sa précieuse assistance lors du tournage. Nous tenons à souligner de façon particulière la qualité du travail de recherche accompli avec réflexion et discernement par Jérôme Guillon. Enfin, nos remerciements s'adressent également à tous ceux qui, de près ou de loin, ont contribué à la réalisation de ce projet.

Atom Egoyan
Hors d'usage

Hors d'usage est un projet conçu et réalisé par Atom Egoyan dans le cadre d'une résidence de création au Musée d'art contemporain de Montréal et présenté du 29 août au 20 octobre 2002.

Responsable du programme de résidence de création : Louise Ismert
Documentation bibliographique : Martine Perreault

Cette publication a été réalisée par la Direction de l'éducation et de la documentation du Musée d'art contemporain de Montréal.

Éditrice déléguée : Chantal Charbonneau
Révision : Susan Le Pan, Monique Proulx
Traduction : Sion Assouline, Susan Le Pan
Lecture d'épreuves : Susan Le Pan, Olivier Reguin
Photographies de *Hors d'usage* : Richard-Max Tremblay, pages 6, 15, 16, 28-32
Extraits vidéo de *Hors d'usage* : Michel Pétrin, pages 17, 25-27
Conception graphique : Fugazi
Impression : Quad

Le Musée d'art contemporain de Montréal est une société d'État subventionnée par le ministère de la Culture et des Communications du Québec et bénéficie de la participation financière du ministère du Patrimoine canadien et du Conseil des Arts du Canada.

© Musée d'art contemporain de Montréal, 2002

Dépôt légal : 2002
Bibliothèque nationale du Québec
Bibliothèque nationale du Canada

Données de catalogage avant publication (Canada)

Ismert, Louise

Atom Egoyan : hors d'usage

Catalogue d'une exposition tenue au Musée d'art contemporain de Montréal du 29 août au 20 oct. 2002.
Texte en français et en anglais.

ISBN 2-551-21596-X

1. Egoyan, Atom - Expositions. 2. Magnétophones dans l'art – Expositions. 3. Installations (Art) - Canada - Expositions. I. Egoyan, Atom. II. Tarantino, Michael. III. Musée d'art contemporain de Montréal. IV. Titre.

N6549.E39A4 2002 709'.2 C2002-941123-8F

Table des matières

Marcel Brisebois

Avant-propos

Tant de choses nous semblent aller de soi qu'on en oublie qu'elles ont été acquises, et souvent au terme d'un long processus. Ainsi, par exemple, qu'en est-il de la lecture ? Il nous paraît tout naturel de parcourir un texte des yeux sans articuler à haute voix chacune des syllabes des mots qui le composent. Or, comme nous l'a appris l'historien Lucien Febvre, il s'agit là d'un comportement relativement récent. En fait, toute l'évolution de la civilisation occidentale a conduit à accorder une prééminence aux sensations visuelles, au point de dévaloriser les autres sens. Aujourd'hui, le visuel est partout. Il déborde largement ce que l'on considérait habituellement comme son domaine. Cela est évident dans l'univers des arts. Ainsi la musique populaire est désormais inséparable du vidéo-clip. Un opéra est jugé non seulement sur les qualités vocales des interprètes, mais aussi sur le spectacle auquel contribuent décors, costumes, éclairages. Même la gastronomie accorde une importance de plus en plus grande au plaisir visuel, tant il est vrai qu'on mange des yeux avant même que les aliments aient flatté le palais.

Comment le Musée d'art contemporain aurait-il pu ignorer cette tendance ? Son programme de résidence d'artiste lui permet précisément de l'explorer et de s'en enrichir tout en procurant à ses visiteurs l'occasion d'élargir leur expérience. Le Musée a accueilli tour à tour des gens de théâtre, des chorégraphes, des artistes de variétés, des cinéastes. Leur présence au sein de

l'institution pendant de nombreuses semaines, leur collaboration avec le personnel stimulent et enrichissent notre dynamique. La présentation de leur travail au terme de la résidence constitue un événement significatif de la vie artistique de notre collectivité. Chaque résidence a été une aventure dont on ne pouvait prévoir le résultat. Cette année, le Musée accueille Atom Egoyan. On connaît l'œuvre de cet artiste qui vit et travaille à Toronto. On sait qu'il a écrit et dirigé un corpus de réalisations au cinéma, à la télévision et au théâtre, travail qui lui a mérité une réputation internationale. Depuis quelques années, il a réalisé différentes installations. Au Musée, Atom Egoyan a souhaité que son projet mette à contribution la collectivité montréalaise. Une invitation a été lancée pour que l'on procure à l'artiste des magnétophones et des rubans déjà enregistrés qui lui serviront de matériaux pour réaliser une installation. Que sera cette œuvre ? Quelles émotions procurera-t-elle ? Quelle pensée nourrira-t-elle ? Nul ne peut le savoir. Tel est le risque que prend le Musée. Telle est l'aventure à laquelle chacun est convié.

Le Musée remercie chaleureusement Atom Egoyan de contribuer au programme de résidence. Sa gratitude s'étend également à la commissaire de cet événement, madame Louise Ismert. Sa reconnaissance s'adresse aussi aux instances dont l'appui financier a permis la réalisation de ce projet : le ministère de la Culture et des Communications du Québec, le Conseil des Arts du Canada et le Conseil des Arts du Maurier. Enfin, que chaque visiteur trouve ici l'expression de l'appréciation de tout le personnel du Musée pour son appui fidèle.

Un entretien réalisé
par Louise Ismert

Atom Egoyan : Hors d'usage

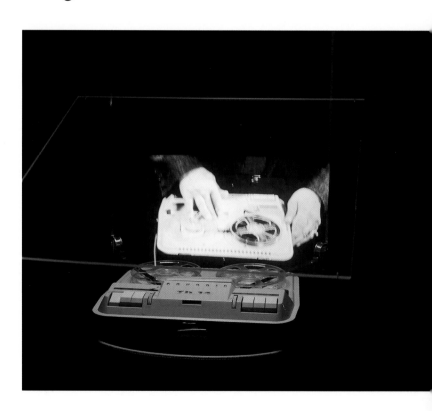

Qu'est-ce que le souvenir ? Qu'est-ce que *se souvenir* ? On a tous des souvenirs d'enfance, des souvenirs de voyages et de lieux que l'on a visités, une impression du passé que l'on garde en mémoire et qui resurgit au hasard d'une conversation, d'une sensation, d'une émotion. Il y a des moments que l'on n'oubliera jamais, il y en a d'autres que l'on voudrait retenir et que l'on cherche à fixer. Certaines personnes prennent des photos, d'autres tiennent un journal intime, et l'on conserve parfois des objets en témoignage de ce qui a été. Le souvenir est une expérience singulière, un moment de vie lié d'emblée à l'idée de la perte, à la peur de l'oubli et au désir de résister à la fuite du temps.

Atom Egoyan est l'auteur d'une œuvre profuse débordant largement le cinéma qui l'a révélée, puisqu'elle embrasse le théâtre, l'opéra, la télévision et, depuis 1996, l'art contemporain. Sous de multiples formes, ses réalisations traitent des mécanismes de construction de la mémoire. Le souvenir est donc un élément central dans la composition de ses œuvres. Les personnages et les images vont et viennent entre le présent et le passé, entraînant le spectateur dans un temps méticuleusement composé.

Invité en résidence de création au Musée, Atom Egoyan a choisi de réfléchir à l'effet des techniques d'enregistrement sur notre mémoire, en l'occurrence de l'enregistrement sonore sur bande magnétique. Cette idée, il a déjà eu l'occasion de l'explorer lorsqu'il a adapté la pièce de théâtre *Krapp's Last Tape* de Samuel Beckett. Chaque année, le jour de son anniversaire, Krapp fait face à divers moments de sa vie en réécoutant sur son magnétophone les bobines sur lesquelles il s'est lui-même enregistré au fil des ans. En quelques minutes, le monologue de ce vieil homme seul sur scène se transforme en dialogue avec le Krapp d'il y a trente ans.

Atom Egoyan a eu l'idée de lancer un appel à la population de Montréal pour retrouver d'anciens magnétophones à bobines des années 1950 et 1960 afin de réaliser une installation qu'il allait intituler *Hors d'usage* et qui serait, selon ses mots, « un mausolée commémorant la technologie des magnétophones à bobines ». De fait, sans la participation de la population, ce projet n'aurait pas pu se réaliser. Ceux qui ont entendu l'appel de l'artiste sont donc retournés vers le passé pour retrouver ce vieux magnétophone rangé au fond d'un placard et se remémorer les circonstances entourant sa dernière utilisation. Car pour le public, il s'agissait non seulement de prêter un vieil appareil, mais aussi de raconter une histoire liée à son utilisation. Ce faisant, les gens se sont réapproprié un souvenir auquel ils ne pensaient peut-être plus, qui avait glissé dans l'oubli comme leur appareil dans la désuétude.

Quels sont ces souvenirs qui émergent et s'imposent comme s'ils habitaient les profondeurs du magnétophone ? Certains ont choisi de garder pour eux des souvenirs trop intimes, trop secrets. D'autres ont choisi de les confier à Atom Egoyan. Par le biais d'un objet retrouvé, l'artiste compose une fresque de souvenirs, des histoires qui souvent n'ont jamais été racontées et qui, ainsi rassemblées, éveillent notre passé personnel et nous amènent à entrer dans le jeu des réflexions de l'artiste sur la mémoire.

Dans le concept même de ce projet, il y a l'idée de faire appel à une population particulière, en l'occurrence ici celle de Montréal. Cette idée de communauté, qui met l'expérience personnelle face à l'expérience collective, est une notion sur laquelle vous avez eu l'occasion de réfléchir dans votre vie et dans votre travail. Que représente-t-elle ici pour vous ?

Plusieurs aspects concernent directement Montréal. Dès le début de cette installation, qui traite de notre relation avec les médias, ce qui m'a beaucoup intéressé, c'est le fait que l'appel ait été lancé par l'entremise de la presse et l'annonce diffusée par les médias. Évidemment, je ne pouvais pas le faire directement, en allant frapper à la porte de chaque foyer de Montréal. Ce projet a existé simultanément dans les médias et dans la conscience des gens, grâce aux images et à l'appel que nous avons lancé. L'installation a vraiment commencé avec cette expérience particulière et, depuis plusieurs mois maintenant, elle existe dans l'imagination des gens.

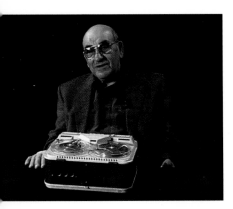

Jirair Devletian
Hors d'usage, 2002

J'entretiens une relation assez curieuse avec Montréal : cette ville est mon fantôme. Quand nous sommes arrivés au Canada en 1962, c'est ici que le reste de la famille s'est installé. J'ai des cousins de mon âge qui ont grandi à Montréal. J'observe leur expérience, la façon dont ils ont été élevés ici, leur contact avec la communauté arménienne, qui est importante à Montréal, et je sais que cette expérience aurait pu être la mienne. Mais comme mes parents ont décidé de s'installer à Victoria, j'ai été séparé de cette communauté. J'ai toujours considéré Montréal comme un endroit où il y a une communauté – non seulement la famille mais aussi la communauté arménienne. J'y associe une approche plus tribale de la vie, une situation où l'on est tous les jours en contact avec plusieurs autres personnes. Et nous en aurons un témoignage dans l'installation. Chaque été, nous venions visiter la famille à Montréal. En 1967, mon oncle Jirair, qu'on retrouve dans l'installation, m'avait enregistré sur un magnétophone à bobines. Cet enregistrement est un élément important de ce projet et, d'une certaine manière, cet appareil est devenu un symbole de l'expérience communautaire que j'aurais pu avoir si j'avais grandi à Montréal plutôt qu'à Victoria.

C'est pour cette raison que vous avez recherché plus précisément des magnétophones des années 1950 et 1960 ?

À l'époque, mon père avait un Sony et, durant mon enfance, j'étais très conscient du journal qu'il y enregistrait. Depuis l'âge de treize ans, il tenait chaque jour, méticuleusement, un journal écrit; mais à partir des années soixante, il faisait aussi des enregistrements et je savais à quel point il était engagé dans ce processus.

Ce magnétophone fait vraiment partie de mon adolescence. C'est le premier instrument d'enregistrement que j'aie utilisé. Je jouais de la guitare classique et j'y enregistrais ma musique. J'allais à la bibliothèque où j'empruntais des disques de pièces de théâtre, comme *Krapp's Last Tape*, lue par Donald Davis, l'acteur canadien, et curieusement j'ai enregistré ce disque sur ce magnétophone à bobines. Alors je me sens très lié à cet appareil en particulier et j'ai pensé que ce serait un bon point de départ.

Cette invitation lancée à la population montréalaise de participer au projet, c'était aussi une invitation à vivre une expérience de retour vers le passé, une expérience de réminiscence portée par le magnétophone. Tous ceux qui ont répondu à votre invitation, et même ceux qui ont seulement songé à y répondre, se sont rappelé leur magnétophone, ils ont dû le retrouver, rechercher leurs vieux enregistrements, peut-être les réécouter et faire l'effort de se souvenir des circonstances de sa dernière utilisation et des gens qui étaient alors présents. Cette idée d'utiliser le magnétophone comme moyen d'évocation volontaire du passé vous a été inspirée par l'expérience du personnage de Krapp dans la pièce *Krapp's Last Tape* de Samuel Beckett que vous avez adaptée pour le cinéma il y a deux ans. Depuis votre première lecture, votre tout premier contact avec cette pièce, vous souhaitiez y revenir. Il y a quelques mois, à Londres vous avez réalisé un projet intitulé *Steenbeckett* où vous avez carrément intégré des passages de votre adaptation. Et maintenant, il y a ce projet au Musée... Qu'est-ce donc qui vous retient dans cette œuvre ? Qu'est-ce qui vous incite à y revenir ?

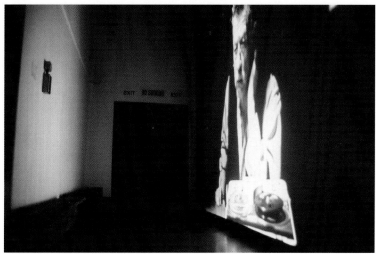

Steenbeckett, 2002
Photos : Thierry Bal
Production : Artangel

C'est une œuvre exceptionnelle, la plus autobiographique des pièces de Beckett. Elle se rapporte en fait à la mort de sa mère. C'est la seule qu'il ait écrite en anglais, le seul texte où il ait fait une place à l'expression des sentiments d'un personnage. Dans certains passages, le ton est presque mélodramatique.

Cette pièce m'a touché parce qu'elle traite d'un saut dans le temps, tout en étant jouée dans un temps continu. Le jour de son soixante-neuvième anniversaire, un vieil homme écoute des enregistrements de lui-même qu'il avait réalisés trente plus tôt et, en commentant l'expérience de celui qu'il était alors, il essaie de faire concorder ses souvenirs de l'événement. C'est un déplacement extraordinaire dans le temps, mais exprimé avec une simplicité et une élégance extrêmes. Je suis toujours frappé par une œuvre d'art qui touche à l'essentiel, qui réussit à réduire toute information externe, à exprimer quelque chose dans sa forme la plus pure – tellement pure qu'elle semble être située hors de notre relation à l'expérience. *Krapp's Last Tape* est aussi la moins « absurde » de toutes les pièces de Beckett.

Je suis fasciné par le fait que, plus que toute autre œuvre dramatique que je connaisse, cette pièce montre que la technologie a la capacité de rehausser notre expérience, de l'enrichir, mais aussi de nous tourmenter en nous restituant notre expérience d'une manière qui peut être très douloureuse. De par sa nature, notre processus de mémoire autorise l'oubli, le filtrage et la transformation de certaines images, de sorte que les reflets qui nous en parviennent ne sont plus ce qu'ils étaient. Mais la technologie permet de garder l'empreinte de ces expériences et de la maintenir absolument figée dans le temps. N'oublions pas que la pièce a été écrite en 1958. À l'époque, l'idée qu'un dispositif d'enregistrement personnel puisse avoir une telle importance historique relevait de la science-fiction. C'est seulement de nos jours, dans les années 2000, qu'il est concevable qu'un homme âgé de soixante-dix ans se remémore ses relations et son expérience à l'aide d'un appareil qu'il transporte toujours avec lui. Beckett a non seulement formulé la question de cette technologie, mais il a aussi exposé le paradoxe fondamental de ces systèmes d'archivage personnel et leurs conséquences historiques. Il a anticipé sa signification future, ce qui est vraiment assez exceptionnel.

Dans ma propre adaptation, j'ai voulu garder une approche très naturelle, parce que ce qui se passe dans la pièce est déjà extraordinaire : le passage, le mouvement dans le temps et la manière dont cette pièce très simple jongle avec trois périodes différentes dans la vie d'un homme... C'est génial, vraiment très impressionnant. Quand on envisage de monter *Krapp's Last Tape* de nos jours, on peut être tenté de l'adapter à la nouvelle technologie en utilisant la vidéo, par exemple. J'y ai pensé, mais cette approche m'a semblé complètement fausse. Le fait de regarder une image d'un acte qu'on a posé provoque une réaction entièrement différente de ce que pourrait susciter son écoute. Il fallait que je laisse mon adaptation reposer sur cette utilisation particulière de la technologie. J'avais aussi une relation particulière et personnelle avec cette machine, à cause de celle de mon père. Je suis donc devenu très obsédé par les propriétés particulières du magnétophone à bobines.

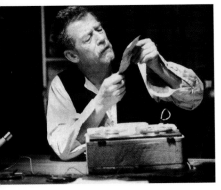

John Hurt dans *Krapp's Last Tape*, 2000
Photo : Patrick Redmond,
© Blue Angel Films

Avec ce projet d'installation au Musée, que vous avez spontanément intitulé *Hors d'usage*, quel aspect de l'expérience de Krapp avez-vous cherché à raviver ?

Tout d'abord, en ce qui concerne Krapp, il s'agit d'une expérience solitaire. C'est un individu seul dans une pièce, qui s'isole complètement du reste du monde. Il y a un instant crucial dans l'œuvre : lorsqu'il entend le jeune homme qu'il a été exprimer une joie parfaite, une expérience de ravissement, d'amour. C'est très poétique, très beau, exprimé dans un langage que le vieil homme qui écoute ne possède plus. Il ne se souvient même plus de cet instant et c'est alors, je crois, qu'il comprend la véritable nature de sa solitude. Non seulement il s'est coupé des autres, mais il est maintenant étranger à son propre passé, à sa propre mémoire de ce qu'il était et de ses origines. Il parle d'un instant qu'il avait pensé ne jamais oublier, mais qu'il a pourtant oublié. À ce moment particulier de l'interprétation, John Hurt, qui joue le rôle de Krapp, fait une chose assez extraordinaire : il se penche sur la machine et la caresse, comme s'il s'agissait de la personne dont il parlait. Le seul objet qui a maintenant la moindre chance de lui restituer l'amour est cette machine, cette technologie. Ce moment a été déterminant pour moi. J'étais très conscient de mon acte d'enregistrement du jeu de l'acteur et je cherchais une façon

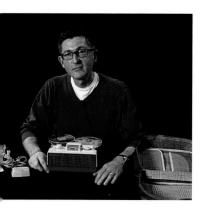

William Landry
Hors d'usage, 2002

d'établir une relation entre mon propre instrument d'enregistrement – la caméra – et cet acte de Krapp. Je savais qu'il arrivait à la fin d'une très longue séquence. Au début de ce geste cinématographique, Krapp est très en colère contre la machine, au point d'être violent et de la bousculer... et à la fin du plan, il la caresse. C'est aussi un instant à l'intérieur d'un long plan-séquence. Lorsqu'il commence à écouter la voix enregistrée, la caméra se déplace très lentement, et il arrête la bande et la rembobine. À cet instant, la caméra retourne aussi à sa position initiale, pour ensuite reprendre son mouvement lorsque Krapp refait passer la bande. À plusieurs égards, c'est probablement le geste cinématographique le plus fort que j'aie jamais posé. Il met en scène le fragment de texte qui a été le plus important dans ma vie. Je n'oublierai jamais ma première lecture, ma première rencontre avec *Krapp's Last Tape*.

Plus que le rituel du retour vers le passé et le décalage entre le souvenir et le souvenir enregistré, c'est ce geste d'enlacer le magnétophone qui vous a touché le plus et vous a inspiré l'idée de retrouver, au sein d'une communauté particulière, d'anciens modèles de magnétophones à bobines susceptibles d'avoir été conservés dans certaines familles, malgré leur désuétude.

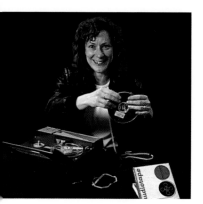

Marie-France Marcil
Hors d'usage, 2002

Plus que ce geste particulier, c'est la réalisation du fait que ces appareils ont du caractère, quelque chose qui leur donne de la « personnalité ». On retrouve dans ces magnétophones comme un sens de la proportion, une certaine asymétrie qui évoque quelque chose de corporel. Ce sont des prolongements de notre propre corps qui ont leur propre personnalité. Prenez le petit Sony qu'on a apporté ce matin-là. Vous vous souvenez comme il était joli. Et aussi ces Philips, très ronds et conviviaux, qui nous invitent à les toucher. Ils semblent tous très « corporels ». Il y a quelque chose de touchant dans les propriétés physiques de l'instrument et la fragilité des dispositifs qui enregistrent notre mémoire, et aussi quelque chose de tactile dans la façon dont nous préparons le magnétophone... et dont nous effaçons la bande accidentellement.

Il y a un moment magnifique, lors de l'enregistrement avec Marie-France. Elle tient la bande et se souvient qu'enfant, elle se demandait comment l'information pouvait y être conservée. C'était un moment étrange – j'aurais pu avoir écrit tout ce qu'elle disait ! La manière dont elle caressait l'appareil est pour moi une incarnation vivante de ce dont nous discutons.

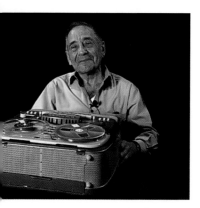

Stephan Egoyan
Hors d'usage, 2002

Je crois vraiment que nous sommes à un étape cruciale de notre évolution – nous nous éloignons de la notion biblique d'image gravée. Jusqu'ici, la transcription ou l'enregistrement de l'information exigeait toujours un déplacement de matière. Sur la bande magnétique, c'est l'oxyde qui est déplacé; sur la pellicule photographique, c'est l'argent; ou encore, sur le papier, c'est le graphite. Devant une table de montage ou un magnétophone à bobines, on comprend ce qui se passe physiquement, on a une idée du fonctionnement. Nous sommes en train de passer à un système numérique très différent : la manière dont le son est codé, ou l'information conservée, est entièrement abstraite pour nous. Oui, nous avons de beaux ordinateurs, mais il n'y a rien de particulièrement sensuel dans la manière dont l'information est conservée dans une puce, ni dans notre rapport à cette puce ! Il n'y a aucune analogie

avec notre rapport à notre propre corps. Nous disposons maintenant de tous ces systèmes informatiques et ils sont devenus très banals, utilitaires, alors qu'à une certaine époque, le processus d'enregistrement était enrobé de mystère, en partie à cause de la « personnalité » de cette technologie.

J'aimerais qu'on aborde maintenant les relations entre votre travail au cinéma et vos installations. Qu'est-ce qui vous a amené vers l'installation ?

Quand on va cinéma, quand on lit un livre, la nature de l'espace physique est presque préétablie. Ce qui me passionne dans l'installation, c'est qu'on n'est jamais entièrement sûr de ce que ses paramètres peuvent être. Au cinéma, indépendamment même du niveau de recherche d'un film, j'éprouve parfois une certaine frustration, du fait que nous le regardons toujours dans un contexte imposé par un moyen de projection physique qui reste encore très conservateur.

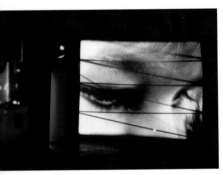

Early Development, 1997
Le Fresnoy

J'essaie de dépasser cette idée dans des installations comme *Close* et certainement dans une des salles de *Steenbeckett.* En plaçant les gens tout contre l'image, je cherche à diminuer une certaine passivité dans leur posture physique. Mes premières expériences de l'installation – les plus profondes – *Sleep of Reason* de Bill Viola et *Beacon* de Gary Hill – m'ont beaucoup marqué parce que j'essayais alors de définir les propriétés générales de l'installation. Ce qui me passionne dans certaines installations, c'est qu'elles questionnent notre rapport à notre propre espace physique. Il me semble que l'art de l'installation vise essentiellement à nous faire prendre conscience des paramètres implicites du lieu physique que nous occupons.

Et qu'en est-il de ces images qui proviennent de vos films et que vous choisissez d'explorer de nouveau dans une installation ? Nous avons fait référence à l'image de Krapp reprise dans *Steenbeckett*, il y a celle du *Portrait of Arshile* dans *Early Development* et je pense également à ce troupeau de moutons qui apparaissait dans *Calendar* et que vous avez choisi de retravailler dans *Return to the Flock* ?

Dans un long métrage, il est clair que chaque image est soumise à une contrainte liée à une certaine nécessité commerciale. Il est très difficile en plein tournage de se fixer sur une image, nous n'en avons pas la possibilité. Les contraintes d'ordre narratif ne laissent pas le temps de se concentrer sur le sens de certaines images et il me semble qu'elles mériteraient une attention plus soutenue que ne l'autorise leur temps de passage à l'écran. La séquence des moutons, par exemple, est reprise une fois dans le film, mais malgré cette répétition, il y a des choses sur lesquelles j'aimerais méditer davantage. Cette image est très importante pour moi parce que sa saisie a été entièrement spontanée. Nous étions en train de filmer sur une colline, avec une caméra sur trépied, quand soudain nous avons vu cet énorme troupeau de moutons qui avançait vers nous. J'ai pris une caméra vidéo, nous avons sauté dans une auto et saisi la scène. Pour moi, cette image est d'abord celle d'une pure spontanéité mais aussi celle d'un certain état de conscience. Si j'avais voulu filmer un troupeau de moutons, si j'avais essayé d'organiser cette séquence, çaurait été presque impossible d'avoir autant de moutons et de les faire avancer dans une direction donnée. Mais voilà que, tout à coup,

ils étaient là ! Et pendant que je filmais, j'étais en pleine euphorie. La manière dont j'avais obtenu cette image était tellement inattendue et improbable, et pourtant, ça s'est passé ainsi et j'en ai la preuve.

C'est la même chose avec Marie-France lorsqu'elle essaie de placer la bande sur le magnétophone. Si j'avais une actrice et que je lui disais : « Prends cinq minutes et essaie de faire ce geste », ça semblerait absurde. Mais elle, curieusement, ça lui a pris tout ce temps pour mettre le ruban en place. Ça semble presque issu d'un scénario, comme si quelqu'un l'avait écrit.

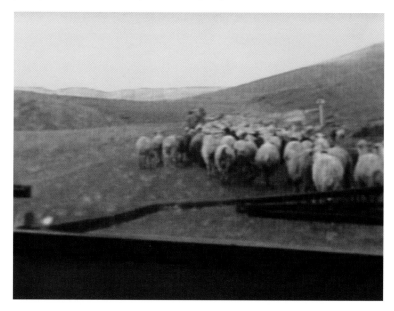

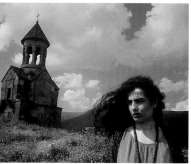

Arsinée Khanjian dans *Calendar*, 1993
© Ego Film Arts

Robert Bresson a écrit un livre merveilleux sur la cinématographie. Ce qui est extraordinaire dans cette forme d'art, c'est que c'est la seule qui mette le spectateur directement en contact avec la manière dont l'artiste a vu quelque chose en temps continu. Pendant que la caméra se déplace, on est totalement absorbé, parce que lorsqu'on filme, le regard est entièrement canalisé à travers l'objectif et chaque geste, chaque choix de composition et même chaque décision de continuer à tenir la caméra, de poursuivre la séquence, tout cela est directement transmis au spectateur. C'est une alchimie extraordinaire qui se produit à ce moment-là. Je crois que l'aspect le plus important de la cinématographie, c'est que, par quelque grand mystère, ce qui est clair devant l'objectif, ce qu'il fait voir, ce que l'œil rend explicite, c'est aussi tout ce qui traverse la personne qui prend les images. Lorsque je regarde de nouveau ces images des moutons, je perçois encore une fois l'excitation ressentie pendant que je les filmais.

Tous ces phénomènes sont très « viscéraux » : je crois qu'il y a quelque chose de presque musculaire dans les choix qu'on fait lorsqu'on pointe une caméra et qu'on saisit des images. Je peux ressentir chacun de ces choix. C'est quelque chose qui me passionne profondément dans cette forme d'art. Je crois que, dans une bonne installation, on sent qu'on entre en relation avec tout ce qui a préoccupé l'artiste.

Dans vos films, vous mettez en place des dispositifs très raffinés autour desquels s'articule la structure narrative. Lors d'une conférence au Power Plant, il y a environ un an, vous avez identifié certaines séquences, entre autres de *Next of Kin* et de *Speaking Parts* comme étant des installations, l'expérience de l'installation y étant vécue par l'acteur qui se retrouve dans ce dispositif. J'aimerais que vous nous parliez de ces séquences-là et de ce qui vous amène à les considérer comme des installations.

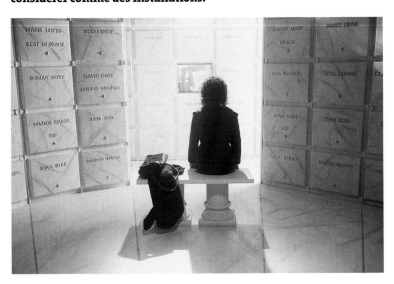

Speaking Parts, 1989
Photo : Johnnie Eisen, © Ego Film Arts

Ce sont des séquences où le personnage réagit à la vision d'autres images physiquement insérées dans le contexte de la scène, à l'intérieur de l'espace filmé. L'espace lui-même porte un sens. La présence des personnages les fait interagir avec quelque chose pour définir leur rapport avec cette chose, et ce processus régit leur interprétation de cet espace. Par exemple : dans *Speaking Parts*, Clara va dans un mausolée; dans *Next of Kin*, Peter se rend à une séance de thérapie; et dans le récent film, *Ararat*, un garçon se trouve au bureau de douane. Dans chacune de ces situations, le personnage doit faire face à ces images d'abord en raison de sa propre histoire, de sa décision d'être dans cet espace, et aussi du positionnement particulier des objets.

Dans *Speaking Parts*, Clara va au mausolée pour invoquer une relation qu'elle a eue avec son frère. Dans cet espace déterminé, en appuyant sur un bouton, elle peut visionner une image de son frère qu'elle avait prise dans un film familial. Plus loin dans le film, on la voit littéralement entrer dans l'image et se souvenir du moment où elle a pris cette image. L'installation dans le mausolée a provoqué chez Clara un niveau d'introspection plus avancé : sa présence physique dans cet espace a profondément modifié son rapport aux images de son frère. Dans tous mes films, il y a des moments où cela se produit. C'est ainsi que je conçois l'expérience de la visite d'une installation. Vous savez, entrer dans une exposition, c'est entrer dans un certain rapport contractuel avec l'artiste. Vous vous attendez à être « transporté », à ce que votre présence dans cet espace imprègne toute votre expérience – sinon, vous n'entreriez pas dans la galerie.

Pour *Hors d'usage*, vous avez créé une situation d'où l'inattendu peut surgir... En choisissant de lancer un appel à la population sans savoir quelle réponse vous recevriez, vous avez choisi de composer avec l'inconnu.

Je crois que ce qui se passe avec cette installation, c'est qu'on dispose de plusieurs possibilités selon les réponses des participants. Les histoires que nous avons entendues m'ont touché d'une façon particulière et cela va se traduire dans la manière de construire et de présenter l'exposition. C'est un processus organique. C'est pourquoi nous devions aussi inclure l'annonce dans les médias. Comment ce projet a-t-il commencé ? Par une conférence de presse.

Ce qui l'a suscité, c'est aussi cette idée de potentiel, l'idée que la technologie, ces bandes, ces machines ou n'importe quelle histoire ou personne peuvent nous dire quelque chose de leur expérience si nous choisissons d'entrer en rapport avec elles, de leur poser une question, de placer cette bande sur la machine. C'est pourquoi la situation avec Marie-France est intéressante. Nous lui fournissons un auditoire, un moment où nous disons que nous voulons écouter son histoire – et voilà que se révèle la relation incroyablement riche qu'elle entretient avec ce magnétophone. Mais c'est si rare, si hermétique même. Où aurait-elle jamais l'occasion d'expliquer une telle histoire ? Qui d'autre l'écouterait ? C'est tellement particulier à sa propre expérience. C'est la personne qui s'est le plus impliquée dans cette technologie.

Nous avons maintenant créé une communauté qui affirme que notre relation avec cette machine a une valeur, qu'elle importe beaucoup pour nous et que nous voulons la consacrer dans cet espace. Cette communauté est unique, en ce sens que je demande aux participants de célébrer un aspect de leur vie qui serait resté entièrement hermétique, sur lequel personne ne les aurait probablement jamais interrogés, et qu'ils auraient pu complètement oublier si je n'en avais pas fait le sujet de ce projet.

Hors d'usage, 2002

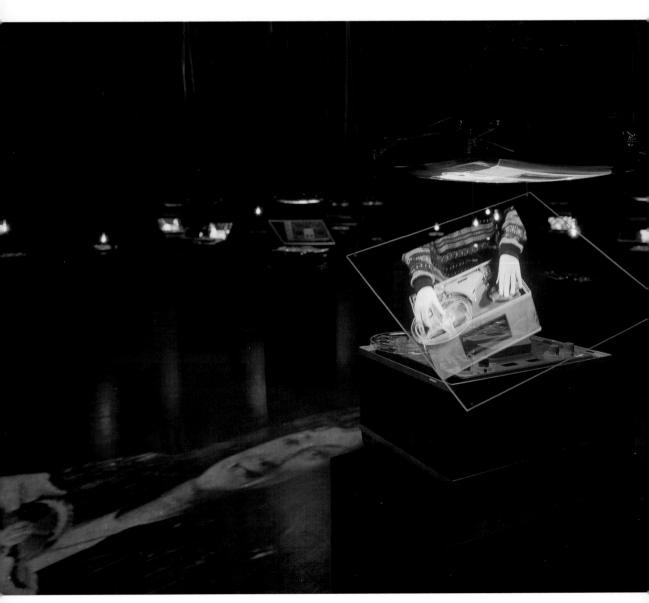

Hors d'usage, 2002

Au cœur de cette installation, il y a notre capacité de nous souvenir, si nous choisissons de poursuivre une telle recherche. Tous les ans, le jour de son anniversaire, Krapp choisissait de se souvenir – une décision très curieuse. Il aurait aussi pu choisir d'oublier, de ne pas du tout penser au passé. Dans notre cas, avec *Hors d'usage*, c'est quelque chose à célébrer. Des gens s'intéressent maintenant à une partie de leur expérience qui, autrement, aurait été oubliée.

Alors, ce qui définit cette communauté particulière de Montréal, c'est bien le fait que ces gens possédaient ces magnétophones à bobines et qu'ils avaient accès aux médias. Ce qui leur a permis de comprendre notre besoin et notre appel. Nous avons entendu l'histoire extraordinaire d'une personne qui allait jeter sa machine, dont elle pensait qu'elle était hors d'usage et qui est soudain devenue utile. Nous avons déclaré que ces objets étaient précieux pour nous, ce qui a posé la question de la valeur que ces personnes leur attribuaient et de l'affection qu'elles pouvaient avoir pour eux. Nous avons ensuite célébré cette valeur, dont nous avons concentré une certaine quantité dans l'installation.

Qu'est-ce qu'une communauté, sinon un groupe de gens qui affirment que certaines choses sont importantes, qu'il faut leur accorder de la valeur – en vertu d'un code moral, d'une langue ou d'une certaine forme d'identité culturelle –, et dont les membres décident de se réunir pour célébrer ces valeurs ? Pour cette installation, une certaine communauté célèbre la valeur des magnétophones dans la vie de ses membres. C'est ce que nous essayons de montrer ! Ça peut sembler artificiel, mais je crois, compte tenu des témoignages que nous avons entendus, que c'est en fait très organique, très réel. Il y a des gens qui viendront ici en ne sachant rien de la technologie des magnétophones à bobines et qui se sentiront entièrement étrangers. D'autres viendront sans avoir entendu notre appel, mais ils réaliseront soudain qu'ils font aussi partie de cette communauté. Tout cela est vraiment passionnant.

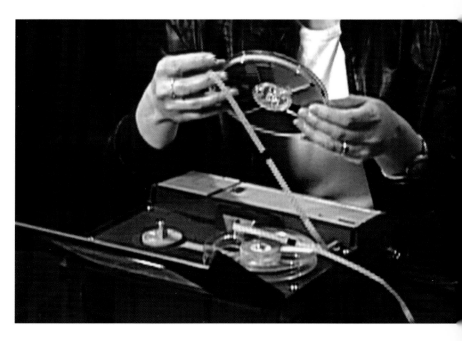

Hors d'usage, 2002

Michael Tarantino

La mémoire dans le projecteur

La construction

« Ce que je choisis de faire en présentant des images vidéo à l'intérieur même du film, c'est de faire sentir au spectateur que l'image est une construction. L'image est un processus mécanique de projection, et les spectateurs prennent conscience de ce processus en voyant les images vidéo intégrées à l'image filmique[1]. »

1.
Atom Egoyan, cité dans : Paul Virilio, « Lettres vidéo », *Atom Egoyan*, Carol Desbarats *et al.*, Paris, Éditions Dis Voir, 1993, p. 105.

Les longs métrages d'Atom Egoyan, tout comme ses installations, explorent toujours la relation entre divers types d'images, ainsi que le changement de position du spectateur. Clairement conscient du double lien voyeuriste entre le réalisateur de film et le spectateur, Egoyan propose un récit – une action, une situation, un espace – dans lequel cette relation se trouve examinée et redéfinie.

Ses installations se distinguent par le fait qu'elles engagent physiquement le spectateur, dont la navigation à travers l'espace de l'œuvre fait partie intégrante de l'expérience. En fait, créées pour des espaces radicalement différents de celui de l'écran de cinéma, elles permettent à Egoyan d'élargir le champ de préoccupation du cinéma – tout au moins du sien propre. Il en résulte une image polyvalente, où le spectateur qui se déplace physiquement dans l'espace peut être perçu comme l'homologue du spectateur de film qui regarde l'écran dans une salle obscure. Ce spectateur sait qu'il participe d'une construction, d'un système visuel, et sa conscience de cela permet une ouverture de cette construction, une pénétration de ce système.

L'insaisissable image

« Plus lourde encore de signification, l'histoire de Narcisse qui, ne pouvant faire sienne l'image tourmentante et douce que lui renvoyait la fontaine, s'y précipita dans la mort. Cette même image, nous la percevons nous-mêmes sur tous les fleuves et tous les océans. C'est le spectre insaisissable de la vie, la clé de tout[2]. »

Comme Ismaël, le narrateur de Melville, Narcisse est un personnage pris entre l'attirance et la répulsion pour sa propre image. Un amour de soi tempéré par une horreur ou une crainte de soi. Un sentiment de l'interdit compensé par l'espoir d'une rétribution. Tout est centré sur l'image, sur l'impossibilité et le désir de la posséder, d'en faire un objet, de transformer en chair ce qui est éthéré. L'image à la fois « tourmentante » et « douce », qui apaise et qui noie. L'image solide et aqueuse, qui nous fuit, nous défie, nous hante. Le spectre insaisissable.

Dans son essai sur Léonard de Vinci, Sigmund Freud décrit Narcisse comme « un adolescent qui préférait son propre reflet à toute autre chose[3] ». Le reflet, tel qu'il apparaît dans l'œuvre de Léonard – et aussi, par inférence, la poursuite de l'image artistique, du reflet d'une réalité extérieure filtrée par une compulsion interne tendue vers la création – est un amour de soi, un repli sur soi, une acceptation érotique de son propre corps. Dans l'autoportrait, par exemple, on peut voir l'impulsion narcissique comme la tentative d'inscrire la personne tout en s'attaquant au cœur du médium lui-même. La notion même de tentative de rendre une image sur une toile est ici une impossibilité réalisée : la traduction d'un reflet dans le miroir en une réalité de la vie quotidienne. Il n'est pas étonnant que l'artiste soit à la fois tourmenté et séduit par l'image.

La multiplicité des points de vue

« Le spectateur de théâtre – et même dans les bouleversements modernes de la scénographie – n'est comptable que d'un seul point de vue – égocentrique – sur l'événement. Le cinéma, au contraire, nous force à cette diffraction des regards où l'agencement collectif toujours l'emporte sur la définition du sujet. Le polycentrisme de l'action entraîne les personnages, les installe tour à tour au centre ou aux marges de l'action. »[4]

Pour Polack, l'avantage du cinéma sur le théâtre tient à sa capacité d'engendrer un sens de la vision qui est multiple, en mouvement. Le spectateur qui parcourt l'image la lit et la construit en même temps. Egoyan intensifie cette caractéristique inhérente au cinéma en transportant l'image filmée hors de la salle de projection et dans la galerie, où le spectateur est obligé de quitter son siège et de faire l'expérience de l'œuvre comme objet physique.

2.
Herman Melville, *Moby Dick*, Paris, Gallimard, 1980.

3.
Sigmund Freud, *Un souvenir d'enfance de Léonard de Vinci*, Paris, Gallimard, 1977.

4.
Jean-Claude Polack, « Chabrol et le "passage à l'acte" », *Trafic*, n° 26, 1998, p. 57-68.

Des souvenirs mécaniques

Dans *Return to the Flock* (1996), un mur courbe, avec douze écrans et une photographie rétroéclairée au-dessus de chacun d'eux, invite le spectateur à faire l'expérience de la caméra en mouvement tout à fait autrement qu'au cinéma. Egoyan extrait des éléments clés du récit du film *Calendar* (1993) : les photographies d'églises arméniennes, prises par l'héroïne, et la scène du troupeau de moutons qui traverse la route devant une automobile. Ce faisant, il relie entre elles les notions de tourisme, de photographie et d'exotisme. *Return to the Flock* devient une méditation sur le mouvement, une représentation de cette capacité/incapacité de la photographie et du film à représenter adéquatement un espace désigné comme « étranger ». Notre réaction à ces images est remise en question, tout comme notre aptitude à les lire sous leur propre lumière.

Return to the Flock, 1996
Photo : avec l'aimable permission du
Irish Museum of Modern Art, Dublin

« *Il est clair que les images ont le pouvoir d'intensifier l'identification nationale, et l'apparition de processus mécaniques capables de situer graphiquement des repères nationaux a exercé une énorme influence sur l'intensité du nationalisme.* »

« *Lorsque j'étais enfant, dans une petite ville de la côte ouest du Canada, c'est à travers de telles images que je m'identifiais le plus clairement à mes origines. Les photos de mes premières années, que j'ai passées en Égypte, sont tellement imprimées dans mon esprit que, lorsqu'on me demande si je me souviens du Caire, il m'est impossible de distinguer entre ces souvenirs mécaniques et des réminiscences « réelles » de mon expérience dans cette ville* [5]. »

La description que fait Egoyan du rapport de l'image à l'histoire et à la mémoire est conforme à sa manière de construire ses installations. Dans *Return to the Flock*, il nous rappelle comment nous construisons l'image mentale d'un espace, d'une ville ou d'un pays, à partir d'images physiques, tangibles, qui se sont accumulées dans notre mémoire. Si ces images ne sont pas « réelles » ni vérifiables, elles n'en exercent pas moins une influence certaine sur notre perception et notre interprétation.

« *J'ai toujours eu cette idée que la vidéo est un portrait de la conscience, alors que le film est l'expression dramatisée d'une attitude. Dans cette installation, il importe de voir les pixels vidéo dans la projection filmique* [6]. »

Les mêmes préoccupations sont manifestes dans *Early Development* (1997), où l'on peut réellement suivre le mouvement d'une boucle de pellicule qui se faufile à travers la galerie et retourne au projecteur. Un bref segment, une sorte de film familial, montre le fils d'Egoyan, Arshile, projeté sur un écran à l'avant de la galerie. La séquence a d'abord été tournée en vidéo, puis transférée sur film 35 mm. Pour Egoyan, le plan « macro-photographique » de la main d'Arshile n'aurait jamais pu être filmé avec une caméra 35 mm. La « spontanéité » de l'instant est directement attribuable au médium utilisé [7]. La transformation du faisceau émis par le projecteur en un objet quantifiable reflète l'expérience de l'enfance, durant laquelle les sens se développent et l'on découvre littéralement la vue et le toucher. Elle rappelle aussi la naissance du cinéma lui-même, lorsque la relation magique à un nouveau public reposait sur des scènes de ce type. Un train entre en gare, de l'eau s'échappe

5.
Atom Egoyan, cité dans *The Event Horizon*, sous la dir. de Michael Tarantino, Dublin, The Irish Museum of Modern Art, 1996, p. 70.

6.
Atom Egoyan en conversation avec l'auteur.

7.
Ibid.

d'un tuyau, un enfant rit... tous ces événements normalement invisibles étaient élevés au statut de sujets, à l'intention d'un public avide. *Early Development* renvoie à cette période et révèle littéralement le fantôme dans la machine, la « magie » qui produit l'image à l'écran.

Entre trace et preuve

Les trois installations suivantes d'Egoyan, *Evidence* (1999), *Close* (2001) et *Steenbeckett* (2002), illustrent l'intérêt qu'il continue à porter à une remise en question du mouvement physique du spectateur à mesure que celui-ci se déplace dans l'espace aménagé dans la galerie.

À l'origine, *Evidence* avait fait l'objet d'une commande pour l'exposition *Notorious: Alfred Hitchcock and Contemporary Art* [8]. Avec des artistes tels John Baldessari, Judith Barry, Cindy Bernard, Stan Douglas, Christoph Girardet et Matthias Muller, Douglas Gordon, Pierre Huyghe, Christian Marclay, Chris Marker, David Reed et Cindy Sherman, Egoyan avait été invité à présenter une œuvre montrant, directement ou indirectement, l'influence de Hitchcock sur son propre travail. Il avait choisi, à titre de repère, *Felicia's Journey* (1999), qu'il a décrit comme le plus « hitchcockien » de ses films.

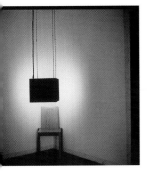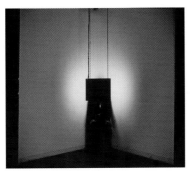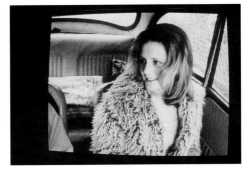

Evidence, 1999
Photos : Rita Burmester
© Museu de Arte Contemporânea de Serralves

8.
Exposition organisée et préparée par Astrid Bowron, Kerry Brougher et Michael Tarantino, pour le Museum of Modern Art, Oxford, 1999.

Le film montre un tueur en série – joué par Bob Hoskins – qui fait la connaissance d'un groupe de prostituées des Midlands anglais pour ensuite les assassiner. Pour monter *Evidence*, Egoyan a extrait les scènes dans lesquelles elles parlent de leur passé avec Hoskins pendant qu'il les conduit à travers la ville dans sa voiture. Durant leurs monologues, seul le coude du conducteur est visible, et c'est en fait l'élément le plus « hitchcockien » de ce film. On a toujours peur de ce qu'on ne voit pas, de ce qu'on ne peut pas imaginer. (Quant au sujet du film, la référence la plus directe à Hitchcock serait peut-être *Frenzy* (1972), qui est aussi une étude de tueur en série. Toutefois, à ce stade de la carrière de Hitchcock, la représentation de la violence se faisait de plus en plus explicite. Par contre, *Felicia's Journey* semble plus discret, plus conforme à la manière dont Hitchcock définissait le suspense.) Les monologues, qui dans le long métrage servaient en fait à structurer le récit en segments, sont montés ensemble dans *Evidence*, ce qui rend plus vertigineuse l'accumulation des victimes.

Dans la première version de cette installation, les spectateurs sont assis dans une salle devant un seul écran. Il y a une dizaine de chaises. La relation avec l'écran de télévision est similaire à celle qu'on aurait avec un écran de cinéma. La seconde version remet en question cette relation. La pièce a été présentée

au Musée d'art contemporain de Porto en 2002, dans le cadre de l'exposition *Something Is Missing* qui comprenait des installations filmiques et vidéo d'Egoyan et de Julião Sarmento, son collaborateur dans *Close*. Cette fois-ci, l'expérience du spectateur qui entre dans la galerie est presque antithétique à celle de la première version. L'installation met l'accent sur l'intensité et la solitude de l'expérience. La galerie elle-même est vide, à l'exception de l'écran qui est suspendu au plafond, dans un coin au fond de la salle. Le seul éclairage est celui qui émane de l'écran, une lueur fantastique qui tremblote sur les murs. On entend la bande sonore d'*Evidence* mais, pour voir l'image, il faut s'approcher et s'asseoir sur la seule chaise disponible, qui se trouve entre le coin et l'écran de télévision. En fait, Egoyan a placé le spectateur dans une situation qui rappelle Samuel Beckett, dont l'influence se fait sentir périodiquement dans son œuvre et qui fera l'objet d'une attention particulière dans une importante installation ultérieure, *Steenbeckett*. L'isolement et l'intense relation avec ce qui se passe sur la scène ou à l'écran, qui sont au cœur de l'œuvre de Beckett, trouvent ici une parfaite expression visuelle dans la transposition des monologues d'*Evidence* en une situation de tête à tête, à mesure qu'on passe de l'abstraction à la figuration.

Si proche, si lointain

Avec *Close*, une collaboration avec Julião Sarmento qui a fait l'objet d'une commande pour le Festival du film de Venise (2001), Egoyan pousse plus loin l'intégration du spectateur dans les propriétés physiques de l'installation. Au cinéma, notre rapport au film repose sur la suspension de l'incrédulité. Le spectateur entre volontairement dans l'espace de l'écran et occupe sa place dans le récit en suivant le regard de la caméra du réalisateur. Il se laisse guider, même si des possibilités d'interprétation différentes restent ouvertes.

Dans une installation comme *Close*, ces attentes sont inversées. Le spectateur s'approche d'un énorme cube, entrouvre un rideau et pénètre dans un corridor d'un mètre de large, où un écran est tendu du sol au plafond. Il se trouve d'emblée physiquement confronté à une image qui s'empare entièrement de son champ de vision. Il est comme cet enfant qui, dans *Les Carabiniers* de Godard (1962), se rue sur l'écran pour essayer de posséder l'image, de la toucher. La possibilité d'une telle possession est une illusion, et c'est sur cette même illusion qu'Egoyan et Sarmento jouent dans *Close*.

De quelle nature est le film avec lequel on entre ici en contact ? Notons tout d'abord qu'il est à la fois abstrait et figuratif – abstrait à cause de notre proximité avec l'image, qui la réduit à un amas de couleurs, de gestes et de mouvements. On est tenté de passer la main sur l'écran pour le déchiffrer, le retenir puis, après avoir passé quelque temps dans cet espace, on commence à lire l'image, à lui donner un sens. Des pieds, des mains, des coupe-ongles, une bouche ouverte, des visages, et un monologue qui accompagne l'image et décrit une série d'événements troublants. Les artistes construisent une sorte de ballet visuel dans lequel nous sommes ballottés entre reconnaissance et confusion. Qu'est-ce que voir une image, entendre une bande sonore et essayer de leur trouver un sens ? Dans le cas présent, on passe de l'érotique au banal, de la scène qui séduit au texte, au flou qui crée une distance. Physiquement, le spectateur est aussi proche de *Close* qu'il est possible.

Close, 2001
Photo : Rita Burmester
© Museu de Arte Contemporânea de Serralves

Intellectuellement, il essaie constamment de saisir l'image, de la former, de réaliser son désir de la posséder. Quand il sort à l'autre bout du corridor, il n'est peut-être pas plus « proche » qu'il ne l'était au tout début et peut-être va-t-il y entrer de nouveau, pour essayer encore une fois.

En fait, la relation entre voir et ne pas voir, entre absence et présence, est implicite dans la pratique cinématographique d'Egoyan, tout comme dans les tableaux de Sarmento. Tous deux se sont beaucoup préoccupés de la trace, des conséquences d'un acte commis, d'un son entendu, d'un espace violé, etc. Julião Sarmento, dont l'œuvre emploie la photographie, le film, la vidéo et la peinture, insère dans ses tableaux des références à l'histoire du cinéma, de l'architecture, de la photographie, de la littérature et de la musique. Il crée ainsi une mosaïque de références qui suggère que l'image peut fonctionner comme une multitude de possibilités plutôt qu'un ensemble de points fixes. Les tableaux eux-mêmes semblent changer à mesure qu'on les regarde, le titre même – *Tableau blanc* – évoquant à la fois l'arrière-plan et le premier plan. On voit une série de signes, mais toujours aussi leur disparition, leur invisibilité.

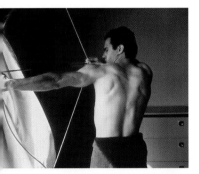

On retrouve une préoccupation similaire dans les films d'Egoyan, où la notion d'absence informe l'imaginaire. Dans *Calendar*, c'est l'espace entre les téléphones qui relie un couple dont l'un des membres se trouve à l'autre bout du monde. Dans *Exotica* (1994), c'est la charge érotique qui est curieusement absente dans chaque échange, chaque confrontation. Dans *The Adjuster* (1991), c'est l'espace entre la caméra – que l'héroïne tient pendant qu'elle censure des vidéos pornographiques et commet un acte illicite – et le visionnement de ces bandes qui aura lieu ensuite chez elle. L'*espace entre les choses* (c'est le titre d'un tableau peint par Sarmento en 1989), c'est justement l'espace du spectateur.

The Adjuster, 1991
Photos : Johnnie Eisen, © Ego Film Arts

Un bocal plein de lumière

C'était un soir d'été, juste après le coucher du soleil. Nous avions fini de dîner et regardions *Bonanza* à la télévision. Mon frère et moi, nous nous ennuyions, et nous attendions que nos parents nous donnent le signal de notre libération. Finalement, vers 9 h 30, ils nous ont dit que nous pouvions aller dehors, dans le jardin. Nous sommes allés dans la cuisine, où nous avons repris nos bocaux de la nuit précédente. Dès que nous eûmes ouvert la porte-moustiquaire, nous fûmes de nouveau saisis par le spectacle, que nous avions pourtant déjà vu bien des fois : des centaines de lumières (elles semblaient être des milliers) ondoyaient silencieusement dans le jardin. C'étaient des lucioles, qui scintillaient, s'allumaient et s'éteignaient tour à tour, visibles un instant et sitôt disparues. Nous nous sommes précipités dehors et avons commencé à courir comme des fous, en décrivant des arcs en l'air avec nos bocaux. Il n'était pas nécessaire de viser des cibles particulières. Elles étaient partout et, alors que les bocaux se remplissaient de ces corps tournoyants, larvaires (si peu évocateurs de la belle luminescence qu'ils produisaient dans l'air), la lumière ne diminuait pas. Après quelque temps, les bras fatigués par la cueillette, nous nous arrêtâmes et allâmes sur la véranda. Là, après avoir refermé les couvercles (dans lesquels nous avions percé de petits trous pour permettre à l'air de pénétrer dans les bocaux), nous voulûmes examiner la prise de cette nuit-là.

Elles étaient maintenant les unes sur les autres, avec leurs lumières sur le dos, comme des filaments d'ampoules électriques grillées. C'était tellement pathétique : arrachées à l'espace, elles mouraient. Avaient-elles la moindre notion de la lumière qu'elles avaient laissée derrière elles, de la lumière qui était à l'intérieur de leur propre corps et qui s'en retirait lentement ?

Imperfections

« *Nous enregistrions sur des bandes. Nous filmions sur des bobines. Notre mémoire tombait des boîtes, se déroulait sur le sol, était captée par des projecteurs. Le son en était grésillant et, avec l'âge, toujours plus flou. De nos jours, la technologie numérique, qui ne porte aucun des signifiants de notre processus mental naturel, est en train d'effacer l'image gravée de l'expérience enregistrée et de la fonction de mémoire. Steenbeckett est un monument érigé aux mille chocs naturels dont avait hérité la technologie analogique.* » [9]

Comme *Return to the Flock*, où la photographie et le tourisme s'unissent pour engendrer le souvenir; comme *Evidence*, où la chaise et l'écran solitaire rappellent le « nickelodeon »; comme *Close*, où le spectateur entre littéralement dans l'image… *Steenbeckett* est à la fois une ode au passé du cinéma et une ouverture vers des relations nouvelles avec le spectateur. Conçue pour un musée abandonné (l'ancien Museum of Mankind de Londres), l'œuvre est située dans un espace qui est un entrepôt de souvenirs abandonnés – un espace qui, destiné à préserver l'avenir, est devenu une relique du passé.

Invité à faire un film de *Krapp's Last Tape* de Samuel Beckett, Atom Egoyan a utilisé une caméra 35 mm et une table de montage Steenbeck, contournant ainsi le système aujourd'hui « traditionnel » de montage numérique de post-production. C'est la dernière bobine de ce film – un plan-séquence de vingt minutes – qui lui servira ensuite à créer un labyrinthe de sons, d'images et de souvenirs dans l'installation *Steenbeckett*. Quelque 2 000 pieds de pellicule sortent de la Steenbeck, pour y retourner après avoir circulé dans la salle.

Krapp's Last Tape est, très évidemment, une pièce sur la mémoire. Sur scène, un vieil homme assis parle à un magnétophone et écoute ses propres paroles enregistrées longtemps auparavant. À la fin, l'acteur reste assis dans une salle obscure :

« *Peut-être que mes meilleures années sont passées. Quand il y avait encore une chance de bonheur. Mais je n'en voudrais plus. Plus maintenant que j'ai ce feu en moi. Non, je n'en voudrais plus* [10]. »

La célébration des qualités physiques du celluloïd dans ses installations n'est pas le signe d'une nostalgie du passé chez Atom Egoyan. Pour lui comme pour Beckett, il suffit de représenter le passé pour que s'ouvre une porte sur l'avenir.

9.
Atom Egoyan, cité dans un document de presse relatif à *Steenbeckett*, une installation commandée et produite par Artangel, Londres, 2002.

10.
Samuel Beckett, *La Dernière Bande*, Paris, Les Éditions de Minuit, 1959, p. 33.

Hors d'usage

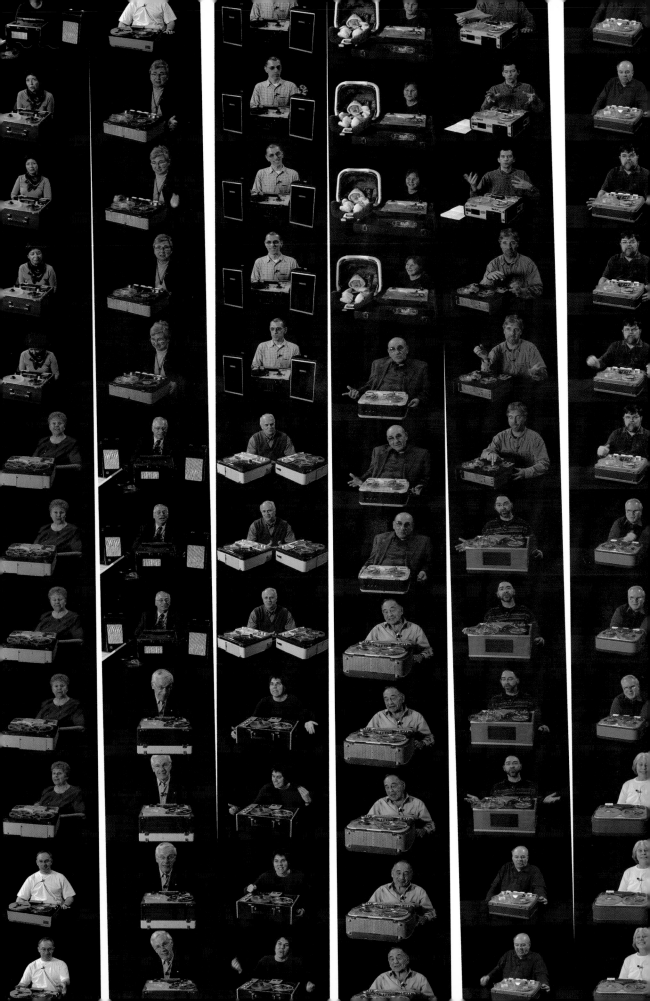

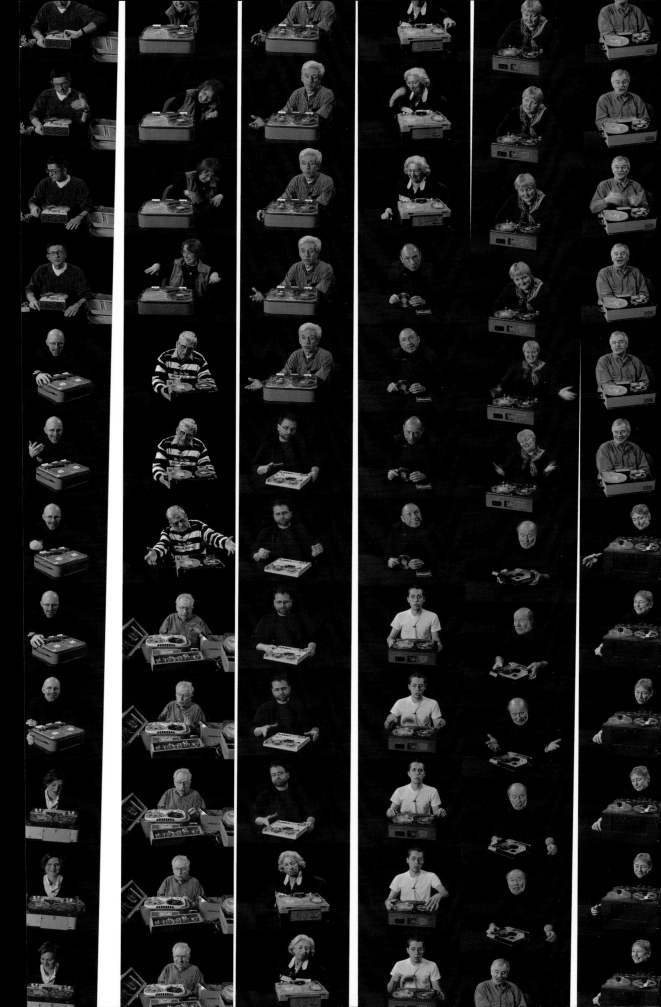

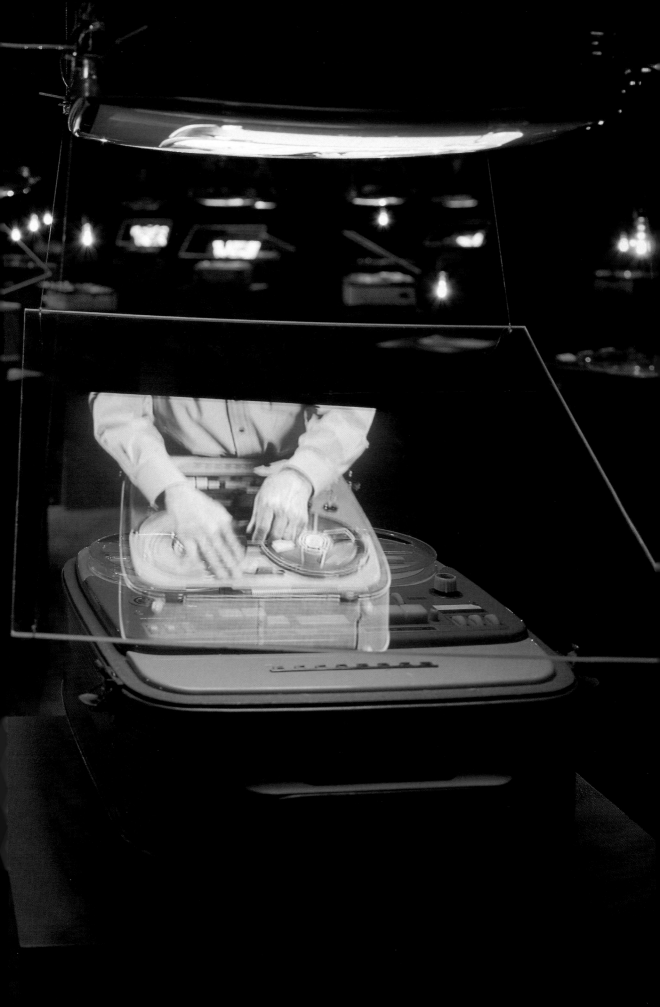

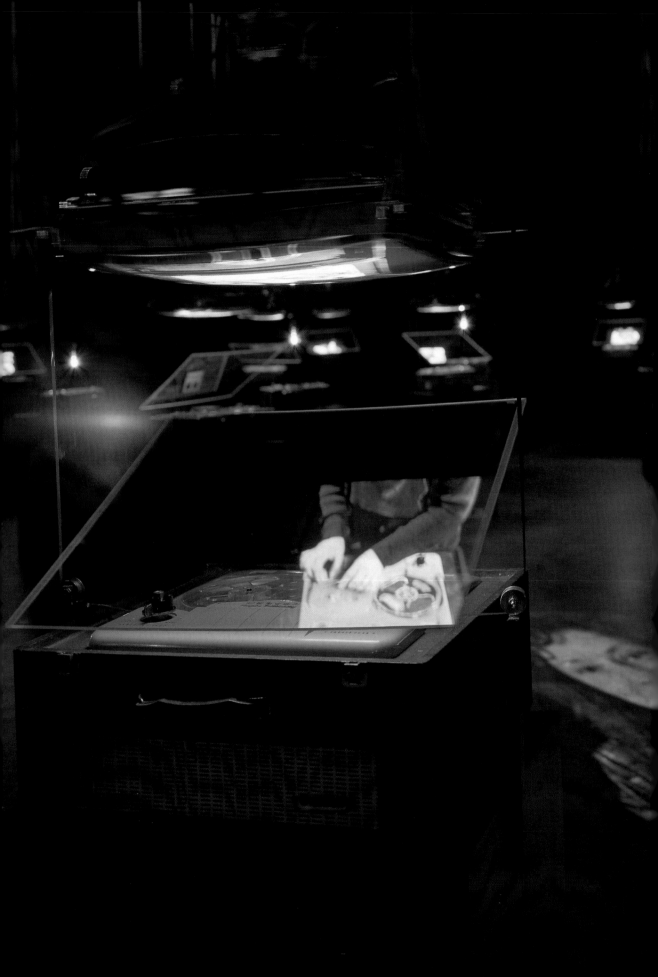

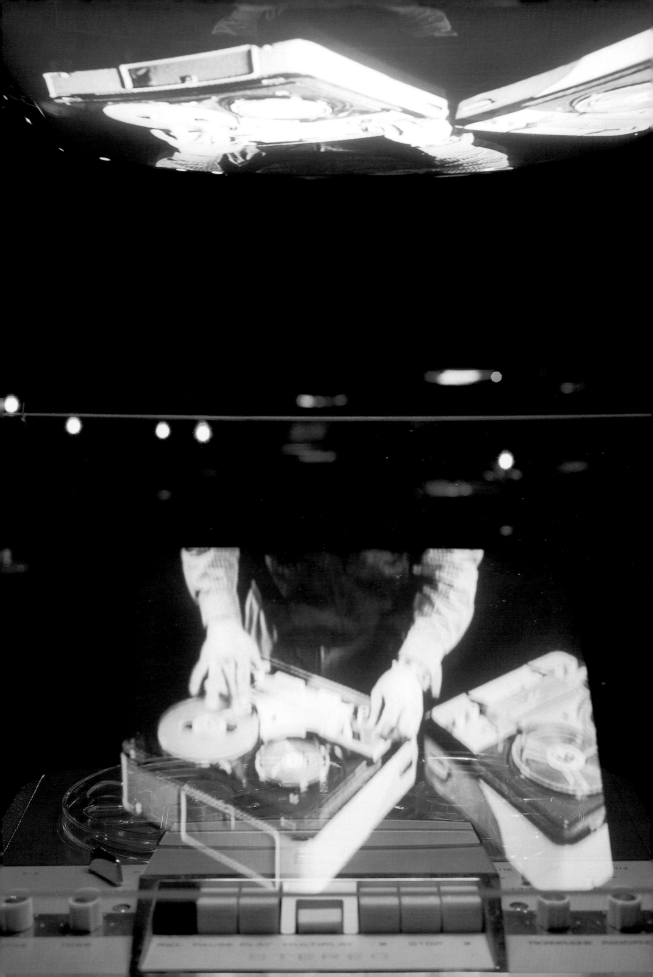

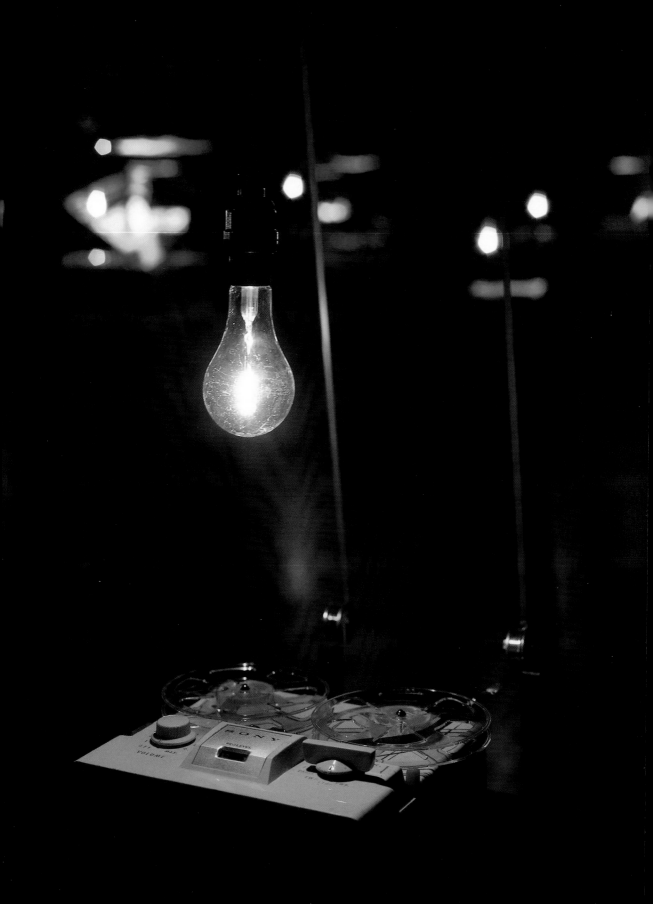

An interview with
Louise Ismert

Atom Egoyan: Out of Use

What is memory? What does it mean to *remember*? We all have memories of childhood, memories of travels and of places we have visited, an impression of the past that we retain and that is randomly conjured up by a conversation, a sensation or a feeling. There are moments we will never forget, and others we would like to hang on to and try to fix in our memories. Some people take pictures, others keep a personal diary, and sometimes we save things as evidence of what was. Memory is a singular experience, a moment in life intrinsically connected with the notion of loss, the fear of forgetting and the desire to withstand the passage of time.

Atom Egoyan is the prolific creator of a body of work that extends well beyond the world of film, which first brought him to public attention, and encompasses theatre, opera, television and, since 1996, contemporary art. In their many different forms, his works examine the ways in which memory is constructed. Memory is consequently a central component of his works. People and images come and go between past and present, drawing the viewer into a carefully composed time.

As artist in residence at the Musée, Egoyan has chosen to consider the effect of recording technologies on our memory – specifically, audio recording on magnetic tape. This is a notion he has already explored, in his adaptation of Samuel Beckett's play *Krapp's Last Tape*. Every year on his birthday, Krapp goes over various moments in his life by listening, on his tape recorder, to recordings he himself has made over the years. In the space of a few minutes, the monologue by this old man, alone on stage, turns into a dialogue with the Krapp of thirty years ago.

Egoyan had the idea of launching an appeal to the Montréal public to track down old reel-to-reel tape recorders of the fifties and sixties in order to create an installation which he would call *Out of Use* and which would be, in his words, "a mausoleum that commemorates the technology of reel-to-reel tape machines." In fact, without the public's participation, the project would not have been possible. Those who heard the artist's call revisited the past in order to remember this old tape recorder put away at the back of some closet, and to recall the circumstances surrounding its last use. For it was a matter not only of loaning an old machine, but also of telling a story related to the machine's use. Participants thus reclaimed a memory they perhaps no longer thought about, one that had slipped into oblivion, just as their machine had fallen into disuse.

What are these memories that emerge and command attention as if they lived deep inside the tape recorder? Some people decided to keep to themselves memories that were too private, too secret. Others chose to confide them to Atom Egoyan. Using a rediscovered object, the artist creates a fresco of memories, stories that often were never told and that, gathered together this way, awaken memories of our own past and encourage us to enter into the game of the artist's deliberations on memory.

In the very concept of this project, there is the idea of calling upon a specific community, in this case the people of Montréal. This idea of community, which confronts personal experience with collective experience, is a notion you have had the opportunity to consider, in both your life and your work. What does this notion represent to you here?

There are a number of issues that pertain directly to Montréal. What I thought very interesting, from the beginning of this installation which deals with our relationship to media, was that the call itself had been mediated through the press and that the news would be spread through the media, a secondary source. I could not make the appeal directly. I could not knock on every door, go to every house in Montréal, of course, to make appeals. The project existed in the media and in people's consciousness through images or through the appeals that were made. Their experience through the media was really the beginning of this installation. It's been in people's imagination for a number of months now.

My relationship with Montréal in particular is a curious one: This city is my phantom. When we came to Canada in 1962 the rest of my family settled in Montréal. There are cousins of my age who were raised in Montréal. I look at their experience here, how they were raised and their contact with the community, because there is a stronger Armenian community in Montréal, and I think this is the experience I might have had. But my parents decided to move to Victoria, and I was separated from that community. So I always have looked at Montréal as a place where there is community, not only community as family but also a community of Armenians. It is a place that I associate with a more tribal approach to life, a situation where one has contact with a number of other people on a daily basis. And we will have evidence of it in the installation. I used to come to visit my relatives in Montréal every summer, and one summer in 1967 my uncle Jirair, who is in the installation,

made a recording of me as a child on an open-reel cassette. So that recording becomes an important part of this project. And in a way that machine became a symbol of the communal experience I might have had if I had been raised in Montréal as opposed to Victoria.

That is why you specifically wanted tape recorders from the fifties and sixties?

My father had a Sony from this period, and in my childhood I was very aware of diaries that he would record. He kept a very meticulous written diary of every day of his life since the age of thirteen. But starting in the sixties my father would also make recordings and I was really aware of him engaged in that process.

This machine was very much a part of my adolescence. It was the first instrument I used to record things myself. I used to play classical guitar and I would record my music on that machine. Curiously enough, we had a library where I would go and borrow records of plays. I borrowed a record of *Krapp's Last Tape* read by Donald Davis, the Canadian actor, and I made a tape of the record on that reel-to-reel tape recorder. So I have a very strong relationship with that machine in particular and I thought it would be a good place to start.

This invitation launched to the Montréal public to take part in the project was also an invitation to experience a return to the past, to experience memory via the tape recorder. All those who responded to your invitation, and even those who only thought about responding, recalled their own tape recorders: They must have found them, looked for their old tapes, maybe listened to them again, and made the effort to recall the circumstances of the last time they used the machine and remember those who were present at the time. This idea of using the tape recorder as the subject of a voluntary evocation of the past was inspired by the experience of the character of Krapp in Samuel Beckett's play *Krapp's Last Tape*, which you adapted for the screen two years ago. Since the first time you read *Krapp's Last Tape*, your very first contact with it, you have wanted to return to it. A few months ago, in London, you carried out a project called *Steenbeckett*, in which you directly incorporated passages from your adaptation, and now there is the project at the Musée... What continues to draw you to this work? What prompts you to keep going back to it?

It is an exceptional piece of work, the most autobiographical play that Beckett wrote. It is actually referring to the death of his mother. He wrote it in English – Krapp is his only play written in English and it is the closest Beckett ever came to expressing sentiment in his writing. It is almost melodramatic at moments.

The play reached me because it deals with movement in time even though it is played in continuous time. You have the situation where an old man on his sixty-ninth birthday is listening to ancient tape recordings of his younger self, commenting on an experience of that younger self of thirty years before, and trying to reconcile his memories of the event. An incredible movement in time but expressed in an incredibly elegant and simple way. I think that any work

of art which is able to arrive at the essential, which is able to reduce any extraneous information, to express something in its purest form, is striking. It is so pure that it seems to be outside our relationship to experience, and this play, of all Beckett's plays, also is the least absurd.

What is fascinating about the play is the way in which, more than any other dramatic work I can think of, it reflects on technology's ability both to enhance our experience, to make our experience richer, but also to torment us, to give back our experience in a way which can be very painful. Our natural process of memory allows us to forget, allows certain images to become filtered and to transform themselves, so that our reflections are not what they were. But technology imprints and keeps those experiences absolutely fixed in time. And we all have to remember that this play was written in 1958. At that point the whole notion of a personal recording device having that type of historical significance was science fiction. It is only now in the 2000s that you could have a seventy-year-old man reflecting back on his relationship, his experience through this machine that he carries with him all the time. Beckett was not only able to articulate the issue of this technology, he was able to express the central paradox of personal archiving technology, as well as its historical consequences. He was able to anticipate what this might mean in the future, and this is really quite exceptional.

In my adaptation, I wanted to play it very naturally because what is happening within the play is extraordinary: The passage, the movement in time and the ability of this very simple play to juggle three different epochs in this man's life is brilliant, absolutely impressive. When you talk now about presenting *Krapp's Last Tape* in this period, there is a temptation to adapt it to our new technology, to want to make it into video. I looked at this and it just seemed completely wrong. If you look at an image of something that you did, it provokes a completely different response than if you are listening to it. I had to let my adaptation address this specific use of technology. This machine is also something that I had a particular and personal relation to because of my father's machine. So I became very obsessed with the specific properties of the reel-to-reel tape recorder.

With this installation project at the Musée, which you have spontaneously called *Out of Use*, what aspect of Krapp's experience did you try to bring back to life?

First of all, in the case of Krapp, it is a solitary experience. It is a person who is alone in a room and who isolates himself from the rest of the world completely. There is a crucial moment in the play where Krapp arrives at a memory of complete joy, an experience of bliss, of love. His younger self is talking about this moment and it is very poetic and beautiful; the language he is using is a language which he now, as an old man listening to it, doesn't have any more. He doesn't even have the memory of that moment. And at that point, I think, he understands all the nature of his "solitude." Not only has he cut himself off from other people but he is also a stranger to his own past, to his own memory of who and where he came from. He is talking about a moment that he thought he would never forget but has forgotten. At this moment in the interpretation, John Hurt, playing Krapp, does something quite extraordinary: He leans over the machine and he caresses it as if this were

the person he was talking about. The only object in his life at that point which has any potential to give him back love is this machine, this technology. That to me was a defining moment. I was very aware of my act of recording this performance, and trying to find a way to establish a relationship between the presence of my recording instrument, a camera, and the act that Krapp was performing. I was aware also that this was at the end of a very long take where, at the beginning of this cinematic gesture, he is very angry with the machine and violent with it, and throws it away, and by the end of the shot, he is caressing it. This is also a moment within one shot; it's one take. When he's beginning to listen to the voice, the camera is doing a very slow movement, and then he stops the machine and rewinds it. At this moment the camera also moves back to the starting position and then, as he plays the machine again, the camera resumes its movement. That might be the strongest single cinematic gesture I have ever made, for a number of reasons. To me, it's dealing with perhaps the most important piece of text in my life. I will never forget when I first read, first encountered *Krapp's Last Tape*.

More than the ritual of returning to the past and the gap between memory and recorded memory, it is this gesture of wrapping his arms around the machine that moved you the most and inspired you to track down, within a specific community, old reel-to-reel tape recorders that some families may have kept in spite of the machines' obsolescence.

And more than this particular gesture, it is the realization that these machines have character. There was something in tape recorders which gave them a personality. These machines have a sense of proportion, there is an irregularity to their design which suggests something corporal; they are an extension of our own body and they have personality. Look at the small Sony that came on that morning; remember how cute it was. Look at some of the Philips, very round and very friendly; there is something inviting about the idea of touching them. They all seem to be very physical. There is something that I found very moving about the physical properties of the instrument and the fact that the devices which record our memory are fragile. There is something tactile in the manner in which we prepare the machine, and the manner we erase the tape by accident.

There is a great moment in this recording with Marie-France, where she holds up the tape and she is talking about wondering, as a child, how information can be stored on this. To me it is such an odd moment – everything that she is saying – it's almost as though I could have written it! The way she caressed the machine is to me the living embodiment of what we are discussing.

I do think we are at a very crucial moment in our evolution where we are surrendering the biblical notion of the graven image. The idea that, up to this point, any transcription or recording of information involved a displacement of material. In the case of tapes, it is oxide which is moved, and in the case of film, it is silver, or there is graphite and pencil on paper. You look at an editing machine or you look at a reel-to-reel tape recorder, and you understand what is actually physically happening, you have a sense of how this is working. As we are now moving into a digital system it is very different; the way sound is encoded or any information is stored is completely abstract to us.

Yes, we have a beautiful computer, but there is nothing particularly sensual about the way this information is stored on a chip, or about our relationship to a chip! There is no relationship at all to the way we relate to our own bodies. We are able now to have all these systems in our computers and they become very mundane, they become very expedient, but there was a moment when there was a mystification of the process, which was in part the result of the personality of these technologies.

I would now like to turn to the relationship between your film work and your installations. What led you to installation art?

When you go into a cinema or when you are reading a book, the nature of the physical space is almost predetermined. And I think what is exciting to me about installation is that you are not quite sure what the parameters might be. It is my frustration, sometimes, with cinema, that no matter how exploratory the film may be, we are always looking at it in terms of a very conservative means of physical projection.

I try to challenge that idea in some of the installations I have done – *Close* and certainly one of the rooms in *Steenbeckett*. By pressing someone against the image, I thought you might make them less passive in their physical position. One of my first and most profound experiences with installation was with Bill Viola's *Sleep of Reason*, and then Gary Hill's *Beacon*. They were very strong experiences for me because I was then trying to define what the properties of installation were. What excites me about some of the installation works is that there are works that challenge your relationship to your own physical space. It seems to be the specific project of installation art that it confronts what you thought were the parameters of your physical place.

And what about these images that come from your films and that you then decide to re-explore in an installation? We have referred to the image of Krapp, which you took up again in Steenbeckett, there is the *Portrait of Arshile* in *Early Development* and I am also thinking of the flock of sheep that appears in *Calendar* and that you decided to rework in *Return to the Flock*.

Obviously, an image within a narrative feature film is always under the constraint of a certain commercial necessity. It is very difficult in the middle of a narrative feature film to fixate on one image; it doesn't give you that opportunity. There is not enough time to concentrate on what some images mean because of the narrative constraint, and I feel that certain images deserve a further evaluation than the time they have on screen during a traditional film presentation. In the case of the sheep, the shot is repeated twice, but even with that repetition there are things in the shot I would like to meditate on further. That image to me is very crucial because the shot was completely spontaneous. We were shooting a scene on a hill with a film camera on a tripod when suddenly we saw this huge flock of sheep heading towards us. I grabbed a video camera, we jumped into a car and took this image. To me, first of all the image is one of complete spontaneity, but it is also the image of a sort of consciousness. If I were ever to try to execute this shot, if I had a plan and I wanted to make an image of a flock of sheep and I tried to organize this shot, it would be almost impossible to get that many

sheep, impossible to have the sheep moving in a specific way. But suddenly it was there! And I had the experience, as I was shooting it, of being exhilarated. The way I was getting it was so improbable, it was so unimaginable that this was happening, and yet it *was* happening and I have evidence of it actually occurring.

It is the same with Marie-France in this moment where she is trying to set up the machine. If I had an actress and I gave her the direction: "Take five minutes and try to do this gesture," it would seem absurd, and yet curiously it actually took her this long to organize it all. It just seems almost scripted, it seems that someone had written this out.

There was a wonderful book written by Robert Bresson on cinematography. The amazing thing about cinematography is that it is the one art form where the spectator has direct contact with how the artist was able to view something in a continuous time. So the camera is moving and actually absorbing. You know, as an artist, when you are shooting something, your regard is completely focused through the lens. Every gesture you make, every compositional choice you make, the very decision to hold the camera, the decision to keep the shot going, all those choices are directly transcribed to the viewers. It is really quite an extraordinary alchemy that exists at that moment. I think that the greatest aspect of cinematography is that, by some great mystery, what is clear in front of the lens, what the lens is showing, what the eye makes explicit, is what the person who is taking the images is thinking as the event takes place. When I look at those images of the sheep, I can feel my excitement shooting this image.

These are all very visceral issues, and I think that when you point a camera, when you are taking these images, there is something almost muscular about the choices. I can feel each one of those choices. This to me is what is so profoundly exciting about the art form. I think that what happens in a good installation is that you are also aware of that whole relationship to the artist's concerns.

In your films you set up highly sophisticated scenes around which the narrative structure revolves. In a lecture at Power Plant about a year ago, you described certain sequences in *Next of Kin* and *Speaking Parts*, among others, as installations, only here the installation was experienced by the actor appearing in the scene. Could you tell us about these sequences and what made you consider them installations?

These are sequences where the character has to respond to the particular dynamic of seeing those images within the context of that scene or actual physical space. The space itself has a significance and a meaning. The characters' presence in the space makes them interact with something to define their relationship to it, and the process of doing that governs their interpretation of that space. For instance, in *Speaking Parts*, there is Clara who goes into the mausoleum, in *Next of Kin*, there is Peter who goes into a therapy session, in the new film *Ararat* there is a boy in the customs office. In each situation the characters have to confront these images-first, in terms of their own history, their decision to be in that space, and the specific choice to position objects in that space.

In the case of *Speaking Parts*, Clara goes to a mausoleum in order to evoke a relationship she had with her brother. In this particular space, by pressing a button, she can play an image of her brother she took as a home movie. Later on in the film, we see her literally entering into the image and remembering the moment when she took this image. So the installation in the mausoleum has provoked a further level of introspection; her process of looking at her relationship with this material has been profoundly altered by her physical presence in that space. In all my films, I can look at moments where that happens. Of course this is the fantasy of what the experience of visiting an installation is. You know when you enter a gallery that there is a certain contract which you then make with the artist. You are expecting to be transposed, you are expecting that your participation in that space is going all through your experience, otherwise you would not go into the gallery.

For *Out of Use*, you set up a situation out of which the unexpected can emerge. In deciding to call upon the public without knowing what the response would be, you chose to create using the unknown.

I think what happens in this piece is that there are a number of possibilities that are made available to the artists depending on the response you are getting. The stories we heard from the participants moved me in a particular way which now will be translated into the choices that we make in terms of how we construct and present the exhibition. It is an organic process. And this is why we have to also include the appeal via the media. How did this project begin? This project began with a press conference.

What provoked it also is this idea of potential, the idea that the technology or these tapes or these machines or any story, any person, has the potential to tell you something about their experience if you choose to engage them, if you choose to ask a question, if you choose to place this tape on the machine. That is why the situation with Marie-France is so interesting. We obviously give her this audience, this moment where we are saying we want to hear her story, and so suddenly the incredibly rich relationship she had to this tape recorder comes forth. But it is so rare, it is so hermetic in a way. Where else she will ever have the opportunity to explain the story? Who else would listen? It is so specific to her experience. She is the person who has most implicated herself in that technology.

And yet we, at this moment, have created a community where we say it is important, this has value, your relationship with this machine is of crucial importance to us. We want to consecrate it in this space. What makes this community unique is that I am asking them to celebrate an aspect of their lives which is completely hermetic, which no one else will probably ever ask them about. It is an aspect of their lives which they might completely forget about if it were not made the focus of this particular inquiry.

At the heart of this installation is the power we have to remind ourselves, if we choose to make that investigation. So Krapp, every year on his birthday, had to choose to make that investigation, which is a very curious decision. He could have also chosen to forget it, to not think of the past at all. In our case, with *Out of Use*, it is something to celebrate. The people all come away excited about a part of their experience that would have been forgotten otherwise.

So when you are looking at what defines this community in Montréal, you are looking at a particular community of people who had these tape recorders, who also have access to the media to understand our need or our call. We heard an amazing story of a person who was about to throw away this machine, who thought it was out of use, and suddenly it became useful. We were saying that this object was valuable to us, and suddenly this provoked a question of value, and of an affection perhaps from these individuals, of how these machines were valuable to them. And then we were celebrating the value of these machines and concentrating a certain amount of value through this installation.

For what is a community if not a defined body which says that certain things are important, either through the moral code or through language or through any form of cultural identity. We have agreed to come together and celebrate these values. So for this particular installation, this community of people is celebrating the value of these tape recorders in their lives, and we are trying to show it! One can say it is artificial but I think, based on the testimony that we heard, that it is actually very organic, very real. There are people who will come to this installation who know nothing about this recording technology, who will feel complete outsiders, and other people who will come who haven't heard about the appeal that we made and suddenly will remember that they are part of this community as well. I think that's really exciting.

Michael Tarantino

Memories Caught in the Projector

The Construct

"What I choose to do by presenting video images within the film is to make the viewer aware that the image is a construct. The image is a mechanical process of projection, and the viewers are made aware of that process by seeing the video image within the film image." [1]

Atom Egoyan's feature films, as well as his installations, consistently explore the relationship between different types of images as well as the shifting position of the spectator. Clearly conscious of the double voyeuristic bond that exists between the film director and the viewer, Egoyan proposes a narrative, a performance, a situation, a space in which that relationship is examined and redefined.

1.
Atom Egoyan, quoted in Paul Virilio, "Video Letters," *Atom Egoyan*, Carole Desbarats et al. (Paris: Éditions Dis Voir, 1993), p. 105.

Each installation shares the distinction of physically involving the spectator in the work, of making his/her navigation around the space an integral part of the experience. In fact, these installations, created for radically different spaces from that of the cinema screen, allow Egoyan to extend the concerns of the cinema, at least his particular cinema. The result is an image that is polyvalent, in which the viewer physically moving through the space may be seen as the counterpart of the film spectator visually scanning the screen in a dark theatre. Each viewer is aware that he/she is part of a construction, a visual system. That awareness allows the construction to be opened, the system to be penetrated.

The Ungraspable Image

"And still deeper, the meaning of that story of Narcissus, who because he could not grasp the tormenting, mild image he saw in the fountain, plunged into it and was drowned. But that same image, we ourselves see in all rivers and oceans. It is the image of the ungraspable phantom of life; and this is the key to it all." [2]

Narcissus, like Ishmael, Melville's narrator, is a figure poised between the attraction and repulsion of his own image. A self-love tempered by a horror or fear of the self. A sense of the forbidden balanced by the expectation of retribution. All is centred on the image, on the impossibility and desire of possessing it, of turning it into a commodity, an object. To turn the ethereal into flesh. The image that is both "tormenting" and "mild," the image that soothes and drowns. The image that is solid and aqueous. The image that runs away from us and confronts us, haunts us. The ungraspable phantom.

For Sigmund Freud, in his essay on Leonardo da Vinci, Narcissus is described as "a youth who preferred his own reflection to everything else...." [3] The reflection, as then manifested in the work of da Vinci – and by inference, the pursuit of the artistic image, the reflection of an exterior reality filtered through an inner compulsion to create – is a self-love, a turning inwards, an erotic acceptance of one's own body. In the self-portrait, for instance, we may see the narcissistic impulse as an attempt both to inscribe the individual and to strike at the heart of the medium itself. Here, the very notion of attempting to put an image on a canvas is an impossibility realized, a translation from the reflection in the mirror to the reality of everyday life. No wonder the artist is tormented and seduced by the image.

Multiple Views

"The theatre's spectator – and this holds true for the modern overview of the scenographic tradition – is responsible for a single, egocentric view-point on the event. The cinema, in contrast, forces us into this diffraction of gazes in which the collective structuring always prevails over the subject's definition. The characters are drawn into the actors' polycentrism, placing each in turn, either at the centre of or on the fringe of the action." [4]

For Polack, the advantage of the cinema over the theatre lies in its ability to engender a multiple, moving sense of vision. The cinema viewer scans the image, reading it, constructing it in the process. For Egoyan, this inherent characteristic of the cinema is intensified by moving the projected image out of the cinema and into the gallery, where the viewer is forced to leave his/her chair and experience the work as a physical object.

2.
Herman Melville, *Moby-Dick, or, The Whale* (New York: Boobs-Merrill Company, first published 1851), p. 26.

3.
Sigmund Freud, "Leonardo Da Vinci and a Memory of His Childhood," *Art and Literature*, Volume 14, Penguin Freud Library (London, Penguin Press, first published 1910), pp. 191-192.

4.
Jean-Claude Polack, "Chabrol and the Execution of the Deed," *October* 98 (Cambridge, Mass.: MIT Press, Fall 2001), p. 90.

Mechanical Memories

Thus, for instance, in *Return to the Flock* (1996), one finds a curved wall, with a series of twelve monitors, each with a backlit photograph above, which invite the viewer to experience the moving camera in a way that is completely different from the way one would in the cinema. Egoyan abstracts certain key elements from the narrative of the film *Calendar* (1993): the landscape photographs of the Armenian churches, taken by the film's heroine, and a scene in which a flock of sheep crosses in front of a car. By doing so, he connects the notions of tourism, photography and the exotic. *Return to the Flock* becomes a meditation on movement, representation and the (in)ability of photography and film to adequately represent a space which is designated as "foreign." Our reaction to these images is put into question, as is our ability to read them in their own light.

"The power of images to intensify the identification of nation is clear, and the advent of mechanical processes that could graphically locate and situate national landmarks has had an overwhelming effect on the intensity of nationalism.

"As a child growing up in a small city on the West Coast of Canada, my clearest identification with my background was through such images. Photographic evidence of my early years in Egypt has become so entrenched in my brain that when people ask me if I remember Cairo, I find it impossible to differentiate these mechanical memories from any 'real' recollections of my experience in that city." [5]

Egoyan's description of the relationship of the image to history and to memory is consistent with the way in which he constructs his installations. In *Return to the Flock*, we are reminded of how we construct a mental image of a space, a city or a country based on physical, tangible images that we have accumulated in our memory. These images may not be "real" or verifiable, but their influence on our perception and interpretation is unquestionable.

"I've always had this idea that Video is a portrait of consciousness while Film is a dramatized expression of attitude. It's important in the film projection of this installation to see the video pixels." [6]

5.
Atom Egoyan, quoted in *The Event Horizon*, ed. Michael Tarantino (Dublin: The Irish Museum of Modern Art, 1996), p. 70.

6.
Atom Egoyan in conversation with the author.

7.
Ibid.

The same concerns arise in *Early Development* (1997), where we can actually follow the progress of a film loop as it weaves its way around the gallery and circles back to the projector. A short segment, a kind of home movie, of Egoyan's son Arshile is beamed onto a screen in the front of the gallery. The sequence was originally shot on video, then transferred to 35-mm film. For Egoyan, the "macro-photography on Arshile's hand would never have been possible with a 35-mm film camera." The "spontaneity" of the moment is directly attributable to the medium employed. [7] The transformation of the beam of the cinema projector into a quantifiable object mirrors the experience of childhood, when the senses are being developed, when sight and touch are literally being discovered. It also parallels the birth of the cinema itself, when these types of scenes formed the basis of the magical relationship with a new audience. A train coming into a station, a hose leaking water, a

child laughing... all of these normally invisible events were elevated to the status of subjects for a voracious audience. *Early Development* refers to that period and literally exposes the ghost in the machine, the "magic" that produces the image on the screen.

Between Trace and Evidence

Egoyan's next three installations, *Evidence* (1999), *Close* (2001) and *Steenbeckett* (2002), illustrate his continued interest in challenging the physical movement of the viewer as he/she moves around the designated space of the gallery.

Evidence was originally commissioned for the exhibition *Notorious: Alfred Hitchcock and Contemporary Art.*[8] Along with such artists as John Baldessari, Judith Barry, Cindy Bernard, Stan Douglas, Christoph Girardet and Matthias Muller, Douglas Gordon, Pierre Huyghe, Christian Marclay, Chris Marker, David Reed and Cindy Sherman, Egoyan was invited to display a work which, either directly or indirectly, showed the influence of Hitchcock on his work. He chose, as a point of reference, *Felicia's Journey* (1999), a film he had described as his most "Hitchcockian."

The original film follows a series of serial killings committed by Bob Hoskins as he gets to know and then murders a group of young prostitutes in the English Midlands. For *Evidence*, Egoyan excerpted the scenes in which they talk about their past to Hoskins as he drives them around town in his car. As they deliver their monologues, we only see the driver's elbow. This, in fact, is the most "Hitchcockian" part of the film; we are always frightened by what we don't see, what we can imagine. (The closest reference, in terms of subject matter, might be *Frenzy* [1972], another study of a serial killer. Yet by that point in his career, Hitchcock was becoming increasingly blunt in his depiction of violence. By contrast, *Felicia's Journey* seems more restrained, more devoted to Hitchcock's own definition of suspense.) In *Evidence*, the monologues, which have actually been used in the feature film to structure the narrative into segments, are edited together, giving the accumulation of victims a more vertiginous feeling.

8.
Exhibition curated by Astrid Bowron, Kerry Brougher and Michael Tarantino for the Museum of Modern Art, Oxford, 1999.

In the first version of the installation, the spectator sits in a room, in front of a single monitor. There are approximately ten chairs. The relationship with the television screen is similar to that with the cinema screen. In the second version, however, that relationship is challenged. The piece was shown at the Museum of Contemporary Art in Porto in 2002 as part of the exhibition *Something is Missing*, featuring film and video installations by Egoyan and his collaborator on *Close*, Julião Sarmento. This time, the experience of the viewer walking into the gallery would be almost the antithesis of the first version. The intensity and solitariness of the experience have now been foregrounded. The gallery itself is empty, save for a monitor hanging from the ceiling in a corner at the far end. The only light in the space is that emanating from the monitor itself, a light that sends an eerie glow bouncing off the walls. We hear the sound from *Evidence*, but, in order to see the image, we must approach and take a seat in the single chair that is placed between the corner and the TV screen. In fact, Egoyan has placed the viewer in a situation

that recalls Samuel Beckett, an influence which has surfaced periodically in his work and which would provide the focus of his next major installation, *Steenbeckett*. The combination of isolation and an intense relationship with what is being acted out on the stage/screen lies at the heart of Beckett's work, and Egoyan's translation of the monologues of *Evidence* into a one-on-one situation, as we pass from abstraction to figuration, is a perfect visual counterpart.

So Close, So Far Away

With *Close*, a collaboration with Julião Sarmento commissioned by the Venice Film Festival (2001), Egoyan would move further in integrating the spectator into the physical properties of the piece. In the cinema, our relationship with the film rests on a suspension of disbelief. We willingly enter the space of the screen, assuming our place in the narrative, following alongside the gaze of the director's camera. We allow ourselves to be guided, even if that opens up different possibilities of interpretation.

With a work like *Close*, those expectations are reversed. We approach a huge cube and walk in by parting a curtain. We are confronted by a narrow corridor, with a screen stretching from floor to ceiling. The width of the corridor is one metre. The spectator is immediately placed in a physical confrontation with the image, which literally engulfs our field of vision. It is like the boy in Godard's *Les Carabiniers* (1962) who rushes up to the screen in the cinema in an attempt to possess the image, to touch it. The possibility of that possession is an illusion, however, the same illusion that Egoyan and Sarmento play on in *Close*.

What is the nature of the film that we encounter? To begin with, one must note that it is abstract and figurative at the same time. Abstract because of our close proximity to it, which reduces it to a set of colours, gestures and movements. We want to run our hand over the screen in an attempt to decipher, to hold onto it. After a period in the space, however, we begin to read the image, to make some sense out of it. Feet, hands, nail clippers, an open mouth, faces. And a monologue which is being read over the image and which describes a series of disturbing events. The artists construct a kind of visual ballet in which we shift back and forth between recognition and confusion. What is it like to see an image, to hear a soundtrack and to struggle to make sense of them? In this case, we shift between the erotic and the banal, the scene that seduces, the text, the blur that distances. Physically, we are as close to *Close* as we can be. Intellectually, we are constantly trying to grasp it, to shape it, to realize our desire to possess it. We walk out of the other end of the corridor, perhaps no closer than we were at the beginning, perhaps to re-enter for another look.

In fact, the relationship between seeing and not seeing, absence and presence, is implicit in both Egoyan's cinematic practice and Sarmento's paintings. Both have dealt extensively with the trace, the implication of an action committed, a sound heard, a space that has been violated, etc. Julião Sarmento, in work that has included photography, film, video and painting, has integrated references to the history of cinema, architecture, photography, literature and

music into his canvases, creating a mosaic of references, a suggestion of how the image may function as a wealth of possibilities rather than fixed points. The paintings themselves seem to be shifting as we regard them, the very title of "white painting" connoting both background and foreground. We see a series of signs, but we always see their disappearance, their invisibility at the same time.

A similar concern may be found in Egoyan's films, where the notion of absence informs the imaginary. In *Calendar*, it is the space between the telephones connecting a couple at different ends of the world. In *Exotica* (1994), it is the erotic charge that is curiously absent in each transaction, each confrontation. In *The Adjuster* (1991), it is the space between the camera held by the heroine as she censors pornographic videos and commits an illicit act and the eventual screening of those tapes at home. The space between things (which is also the title of a 1989 painting by Sarmento) is, appropriately enough, the space of the spectator.

A Jar Full of Light

It was just after dusk on a summer night. We had finished dinner and were watching Bonanza on the television. My brother and I were bored and were waiting for my parents to give the signal to release us. Finally, around 9:30, they said we could go outside in the garden. We went into the kitchen and gathered up our jars from the night before. Going through the screen door, we were confronted by a sight that astounded us, no matter how many times we witnessed it: hundreds (it seemed like thousands) of lights swirling around the yard, silently. Lightning bugs. Flickering on and off, there one minute, gone the next. We rushed outside and started running around like banshees, moving our jars in arcs through air. There was no reason to aim, to target a specific spot. They were everywhere. And, of course, as the jars filled with swirling, maggot-like bodies (so at odds with the beautiful luminescence they displayed in the air), the light never diminished. After a while, our arms tired with collecting, we stopped and retreated to the front porch. Now, with the tops on the jars secured (with small holes perforating them in order to allow air inside), we would examine our haul for the night. They were all over each other, the lights on their backs now like a short in an electric bulb. It seemed so pathetic. Snatched from the air, they were dying. Did they have any sense of the light they left behind? The light within their own bodies that was slowly ebbing away?

Imperfections

"We used to record on spools. We filmed on reels. Our memories fell out of cans, unspooled on the floor, got caught in projectors. They used to sound scratchy. They would dim with age. Now digital technology, bearing none of the signifiers of our natural mental process, is erasing the 'graven image' in the recording of experience and the function of memory. Steenbeckett is a monument to the thousand natural shocks that analogue was heir to." [9]

9.
Atom Egoyan, quoted in press material for *Steenbeckett*, commissioned and produced by Artangel, London, 2002.

Like *Return to the Flock*, in which photography and tourism combine to produce memory; like *Evidence*, in which the solitary chair and monitor recall the nickelodeon; like *Close*, where the viewer literally enters the image... *Steenbeckett* is both an ode to cinema's past and a look forward to new relationships with the spectator. Conceived for an abandoned museum (the former Museum of Mankind) in London, the piece is situated in a space that is a warehouse of abandoned memories. A space meant to preserve the future that has become a relic of the past.

When Atom Egoyan was invited to make a film of Samuel Beckett's *Krapp's Last Tape*, he shot in 35 mm and edited on a Steenbeck editing table, bypassing the now "traditional" system of editing in a digital, post-production, facility. In *Steenbeckett*, Egoyan uses the last reel of this film, which is one twenty-minute take, to create a labyrinth of sound, image and memory. Some 2,000 feet of film circulate around a room, beginning and ending with the Steenbeck.

Krapp's Last Tape is, of course, a play about memory. An old man sits on a stage, talking into a tape recorder and listening to his own words play back. In the end, an actor sits in a darkened room:

"Perhaps my best years are gone. When there was a chance of happiness. But I wouldn't want them back. Not with the fire in me now. No, I wouldn't want them back."[10]

For all his celebration of the physical qualities of celluloid in his installations, the point does not seem to be a nostalgia for the past. For Egoyan, like Beckett, it is enough to represent the past in order to open the door towards the future.

10.
Deirdre Bair, *Samuel Beckett*
(London: Vintage Press, 1978),
p. 521.

Expositions

Early Development, 1997
Photo : Rita Burmester
© Museu de Arte Contemporânea de Serralves

Return to the Flock, 1996
Œuvre constituée à partir d'extraits de *Calendar*
12 photographies Durotrans et 12 moniteurs vidéo
Diffusion en boucle de 2 min, son

Exposition : *The Event Horizon*, Irish Museum of Modern
Art, Dublin, Irlande, 2 nov. 1996-2 févr. 1997.

————

America, America, 1997
Œuvre constituée à partir d'extraits de *America, America* et
de films d'archives personnelles 8 mm
Film 16 mm, projection au mur en boucle de 10 min

Exposition : *La Biennale di Venezia*, Pavillon Arménien,
Venise, Italie, 15 juin-9 nov. 1997.

————

Early Development, 1997
Œuvre constituée à partir de *Portrait of Arshile*
Film 35 mm, projection sur écran en boucle de 4 min

Expositions : *Projections, les transports de l'image*,
Le Fresnoy, Studio national des arts contemporains,
Tourcoing, France, nov. 1997-janv. 1998; *Something Is
Missing*, Museu Serralves, Porto, Portugal, 25 janv.-
17 mars 2002; Centre culturel canadien, Paris, France,
3-28 sept. 2002.

————

Evidence, 1999
Œuvre constituée à partir d'extraits de *Felicia's Journey*
(*Le Voyage de Felicia*)
Monobande couleur en boucle de 19 min 30 s, son, moniteur
et chaise

Expositions : *Notorious: Alfred Hitchcock and
Contemporary Art*, Museum of Modern Art, Oxford,
Royaume-Uni, 11 juill.-3 oct. 1999; Museum of Contemp-
orary Art, Sydney, Australie, 16 déc. 1999-26 avr. 2000; Art
Gallery of Hamilton, Hamilton (Ont.), 20 mai-16 juill. 2000;
Kunsthallen Brandts Klædefabrik, Odense, Danemark,
25 août-12 nov. 2000; Tokyo Opera City Art Gallery, Tokyo,
Japon, 3 avr.-7 juin 2001; Hiroshima City Museum of
Contemporary Art, Hiroshima, Japon, 29 juill.-2 sept. 2001;
Centre Cultural de la Fundació « La Caixa » de Lleida, Lleida,
Espagne, 27 sept.-11 nov. 2001; Provinciaal Centrum
voor Beeldende Kunsten – Begijnhof, Hasselt, Belgique,
8 déc. 2001-20 janv. 2002; Museu Serralves, Porto, Portugal,
25 janv.-17 mars 2002.

————

The Origin of the Non-Descript, 2001
Œuvre réalisée en collaboration avec Geoffrey James et
inspirée du film *The Adjuster* (*L'Expert en sinistres*)
Photographie, monobande couleur en boucle de 30 s,
moniteur, son

Exposition : *Substitute City: Artists Infiltrate Toronto*,
The Power Plant, Toronto (Ont.), 24 mars-27 mai 2001.

En passant, 2001
Monobande en boucle de 20 min, moniteur

Exposition : *After the Diagram*, White Box, New York, N.Y.,
États-Unis, 26 avr.-19 mai 2001.

————

Close, 2001
Œuvre réalisée en collaboration avec Julião Sarmento
Installation vidéo, rétroprojection, couleur, son

Expositions : *Platea Dell'Umanita*, *La Biennale di Venezia*,
Venise, Italie, 10 juin-4 nov. 2001; *Something Is Missing*,
Museu Serralves, Porto, Portugal ; 25 janv.-17 mars 2002;
Museum De Paviljoens, Almere, Pays-Bas, 23 mars-
23 juin 2002.

————

Portrait of Arshile, 1995
Monobande couleur en boucle de 4 min, moniteur, son

Exposition : *Armenië: de Ontmoeting/Vier hedendaagse
kunstenaars uit de diaspora*, Stedelijk Museum de
Lakenhal, Leiden, Pays-Bas, 29 oct. 2001-3 mars 2002.

————

Peep Show, 1981
Film 16 mm, noir et blanc et couleur, 7 min

Expositions : *No Live Girls*, The Lusty Lady, Seattle, Wash.,
États-Unis, 7-21 févr. 2002; San Francisco, Calif., États-Unis,
14-28 févr. 2002.

————

Steenbeckett, 2002
Œuvre constituée à partir d'extraits de *Krapp's Last Tape*
Matériel de films d'archives, film 35 mm, table de montage
Steenbeck
Production : Artangel

Exposition : *Steenbeckett Atom Egoyan: An Installation*,
former Museum of Mankind, Londres, Royaume-Uni,
15 févr.-17 mars 2002.

————

Hors d'usage (*Out of Use*), 2002
Projection, 35 magnétophones à bobines, son, et deux
présentations sur moniteur.

Exposition : *Atom Egoyan : Hors d'usage*, Musée d'art
contemporain de Montréal, Montréal (QC), 29 août-
20 oct. 2002; *Hors d'usage : le récit de Marie-France Marcil*,
Centre culturel canadien, Paris, France, 3-28 sept. 2002.

Autres
réalisations

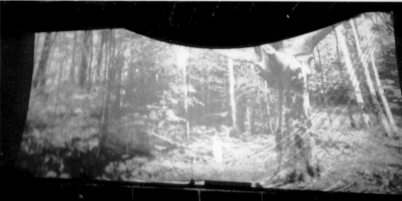

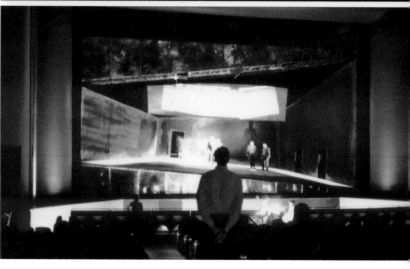

Salomé, 1996
Canadian Opera Company
Photos : Phillip Barker

1996 *Salomé*
Opéra de Richard Strauss
Mise en scène : Atom Egoyan
Canadian Opera Company, Toronto,
automne 1996 et hiver 2002; Houston
Grand Opera, hiver 1997; Vancouver Opera,
automne 1997

1997 *Bolex/Sextet*
Collaboration avec Nexus/Steve Reich, commandée
par *Autumn Leaf Performance*
Projection d'un film avec musique «live»
Walter Hall, Toronto

1998 *Elsewhereless*
Opéra de Rodney Sharman
Livret et mise en scène : Atom Egoyan pour le
Tapestry Music
Première mondiale : Buddies in Bad Times Theatre,
Toronto, printemps 1998; Centre national des arts,
Ottawa, et Vancouver Playhouse

1998 *Dr. Ox's Experiment*
Opéra de Gavin Bryars, livret de Blake Morrison
Mise en scène : Atom Egoyan
Première mondiale : English National Opera,
Londres, été 1998

2001 *Coke Machine Glow*
Album solo de Gordon Downie
Collaboration et guitare classique sur deux chansons

2001 *Diaspora*
Philip on Film
Projection d'un court métrage avec une musique
« live » de Philip Glass
Lincoln Center, New York, juillet 2001

Filmographie

Ararat, 2002
Photo : Johnnie Eisen

Atom Egoyan est récipiendaire de plusieurs distinctions. En 1994, son film *Exotica* a remporté le Prix de la critique internationale pour le meilleur film présenté en Compétition officielle au *Festival du film de Cannes,* et huit Génies au *Festival international du film de Toronto*, dont ceux du Meilleur film, Meilleur réalisateur et Meilleur scénario original. En 1997, *The Sweet Hereafter* (*De beaux lendemains*), présenté en Compétition officielle lors de la 50e édition du *Festival du film de Cannes*, a remporté le Grand Prix du jury, le Prix de la critique internationale et le Prix œcuménique. Le film inaugura ensuite le *Festival international du film de Toronto*, où il remporta le Prix de la critique internationale ainsi que le Prix Toronto/CITY du Meilleur film canadien, et huit Génies dont celui du Meilleur film et du Meilleur réalisateur. Une liste exhaustive des prix, nominations et distinctions, la filmographie, la liste des expositions et autres réalisations ainsi que la bibliographie sont disponibles sur le site de la Médiathèque du Musée d'art contemporain de Montréal : http://media.macm.org

1979 **Howard in Particular**
14 min, 16 mm, noir et blanc

1980 **After Grad with Dad**
25 min, 16 mm, couleur

1981 **Peep Show**
7 min, 16 mm, noir et blanc et couleur

1982 **Open House**
25 min, 16 mm, couleur

1985 **In this Corner**
60 min, 16 mm, couleur

1985 **Next of Kin**
72 min, 16 mm, couleur

1987 **The Final Twist**
30 min, 16 mm, couleur

1987 **Family Viewing**
86 min, 16 mm, couleur

1988 **Looking for Nothing**
30 min, 16 mm, couleur

1989 **Speaking Parts (Les Figurants)**
92 min, 35 mm, couleur

1991 **The Adjuster (L'Expert en sinistres)**
102 min, 35 mm, couleur

1992 **Montréal vu par**
4e épisode : **En passant**
20 min, 35 mm, couleur

1993 **Gross Misconduct**
120 min, 16 mm, couleur

1993 **Calendar**
75 min, 16 mm, couleur

1994 **Exotica**
104 min, 35 mm, couleur

1995 **Portrait of Arshile**
4 min, 35 mm, couleur

1996 **Sarabande**
60 min, 16 mm, couleur
Un des six épisodes de **Yo Yo Ma : inspiré par Bach**

1996 **The Sweet Hereafter (De beaux lendemains)**
100 min, 35 mm, couleur

1998 **Felicia's Journey (Le Voyage de Felicia)**
120 min, 35 mm, couleur

2000 **Krapp's Last Tape**
65 min, 35 mm, couleur

The Line
4 min, 35 mm, couleur

2002 **Ararat**
116 min, 35 mm, couleur

Bibliographie sélective

Atom Egoyan
Né au Caire, Égypte, le 19 juillet 1960.
Vit et travaille à Toronto (Ont.), Canada.

ÉCRITS ET ENTRETIENS DE L'ARTISTE

Livres

1995

Exotica. – Toronto : Coach House Press, 1995. – 158 p.

1993

Speaking Parts. – Toronto : Coach House Press, 1993. – 175 p.

Textes dans catalogues

2002

« Atom Egoyan : hors d'usage ». – Atom Egoyan : hors d'usage. – Entretien avec Louise Ismert [traduction : Sion Assouline, Susan Le Pan]. – Montréal : Musée d'art contemporain de Montréal, 2002. – Texte original en anglais paru sous le titre « Atom Egoyan : out of use », p. 34-42. – P. 6-17

2001

« Turbulent ». – Shirin Neshat. – [Traduit en français par Colette Tougas]. – [Montréal] : Musée d'art contemporain de Montréal, 2001. – Texte original en anglais paru sous le même titre, p. 109-112. – P. 17-20

Textes dans livres

2002

« Krapp and other matters ». – Lost in the archives. – Interview by Rebecca Comay. – Toronto : Alphabet City Media, 2002 *(à paraître)*

2001

« Foreword ». – Weird sex & snowshoes : and other Canadian film phenomena. – Vancouver : Raincoast Books, 2001. – P. 1

2000

« A conversation with... Atom Egoyan ». – Conversations with screenwriters. – Interview by Susan Bullington Katz. – Portsmouth, N. H. : Heinemann, 2000. – P. 93-103

1997

« Foreword ». – Inside the pleasure dome : fringe film in Canada. – Toronto : Gutter Press, 1997. – Texte publié en français sous le titre « Langage cinématographique et langage du rêve » dans *Positif*, n° 440 (oct. 1997), p. 15. – P. 1

1995

« Difficult to say ». – Exotica. – Interview by Geoff Pevere. – Toronto : Coach House Press, 1995. – P. 43-67

« Exotica [scénario] ». – Exotica. – Toronto : Coach House Press, 1995. – P. 69-147

1993

« Emotional logic ». – Speaking Parts. – Interview by Marc Glassman. – Toronto : Coach House Press, 1993. – Texte publié en français sous le titre « Egoyan, une logique émotionnelle » [traduction de Marie-Noëlle Ryan] dans *Art Press*, hors-série n° 14 (1993), p. 140-147. – P. 41-57

« Film, video and photography in Canada [introduction] ». – Film, video and photography in Canada. – Ottawa : Canadian Heritage/Patrimoine canadien, 1993. – (ArtSource). – Traduit en français dans *Le film, la vidéo et la photographie au Canada*. – P. 1-2

« Lettres vidéo ». – Atom Egoyan. – Entretien avec Paul Virilio. – Paris : Éditions Dis Voir, [1993?]. – (Cinéma). – P. 105-115

« Speaking Parts [scénario] ». – Speaking Parts. – Toronto : Coach House Press, 1993. – P. 59-165

« Surface tension ». – Speaking Parts. – Toronto : Coach House Press, 1993. – Texte publié en français sous le titre « Tension en surface » [traduction de Jean-Loup Bourget] dans *Positif*, n° 406 (déc. 1994), p. 88-90. – P. 25-38

Textes dans périodiques

2002

« Janet Cardiff ». – Bomb. – Interview by Atom Egoyan. – No. 79 (Spring 2002). – P. 60-67

« Memories are made of hiss : remember the good old pre-digital days? ». – The Guardian. – (Feb. 7, 2002). – Également paru sous le titre « Remembrance of things past » dans *The Globe and Mail* (Feb. 16, 2002), p. R-4; et en français [traduction de Christian Viviani], sous le titre « C'est de chuintements que sont faits les souvenirs » dans *Positif*, n° 495 (mai 2002), p. 86-88. – P. 12

2001

« Relocating the viewer = Reloger le spectateur ». – Parachute. – Entretien avec Jacinto Lageira et Stephen Wright. – N° 103 (juill./août/sept. 2001). – P. 51-71

2000

« Atom Egoyan : des personnages qui ritualisent leurs sentiments ». – Positif. – Entretien avec Michel Ciment et Yann Tobin. – N° 467 (janv. 2000). – Dans le cadre du dossier « Atom Egoyan ». – P. 17-22

1999

« En compétition : "Le Voyage de Felicia" : Atom Egoyan : "Que faisons-nous de notre passé ?" ». – Le Figaro. – Entretien avec Marie-Noëlle Tranchant. – N° 17031 (17 mai 1999). – P. 31

« [Réponse] ». – Positif. – N° 464 (oct. 1999). – Sous « Le tombeau de Stanley Kubrick : 48 cinéastes répondent à Positif », p. 45-62. – Dans le cadre du numéro thématique : Spécial Stanley Kubrick. – P. 48-49

« The politics of denial : an interview with Atom Egoyan ». – Cineaste. – Interview by Richard Porton. – Vol. 25, no. 1 (Dec. 1999). – P. 39-41

1998

« Atom's Oscar diary ». – Maclean's. – Vol. 3 (Apr. 6, 1998). – P. 61-64

« ["Quel cinéma pour demain ?"] ». – Télérama. – N° 2522 (13 mai 1998). – Dans le cadre du dossier « Le 7e art à l'horizon 2000 : les cinéastes font le point » – résultat d'une enquête menée par Jean-Claude Loiseau et François Gorin, p. 48-72. – P. 69

1997

« Atom Egoyan, l'alchimiste ». – Séquences. – Propos recueillis par Geneviève Royer. – N° 189/190 (mars/avril 1997). – P. 69-73; p. couv.

« Atom Egoyan, réalisateur, et Russell Banks, écrivain ». – Le Monde. – Entretien avec Samuel Blumenfeld. – (9 oct. 1997). – P. 27

« "Cette expérience représente pour moi une ouverture" ». – Positif. – Entretien avec Michel Ciment et Philippe Rouyer. – N° 440 (oct. 1997). – P. 16-21

« Family romances : an interview with Atom Egoyan ». – Cineaste. – Interview by Richard Porton. – Vol. 23, no. 2 (Dec. 1997). – P. 8-15

« Meeting of the minds [Gord Downie/Atom Egoyan] ». – The Ottawa Citizen. – Interview by Atom Egoyan. – (June 22, 1997). – Également paru dans Shift Magazine, (June/July 1997), p. 29-35. – P. C-3

« "Qu'avez-vous tiré de mon roman ?" ». – Libération. Cahier spécial Cannes. – Entretien avec Russel Banks recueilli par Laurent Rigoulet. – (16 mai 1997). – P. 4-5

« Recovery : Atom Egoyan on his film The Sweet Hereafter ». – Sight and Sound. – Vol. 7, no. 10 (Oct. 1997). – P. 20-23

« "Regardons la douleur en face" ». – Télérama. – Propos recueillis par Vincent Rémy. – N° 2491 (8 oct. 1997). – P. 24, 26, 28

1995

« A conversation with Atom Egoyan ». – Post Script. – Interview by Peter Harcourt. – Vol. 15, no. 1 (Fall 1995). – P. 68-74

« Atom's id ». – Artforum. – Interview by Lawrence Chua. – Vol. 33, no. 7 (Mar. 1995). – P. 25-26, 104

« Rencontre avec Atom Egoyan ». – Jeune cinéma. – Extraits d'un entretien avec Markus Rothe. – N° 231 (avril 1995). – P. 22-26

1994

« Atom Egoyan : transfert d'identité ». – Le Mensuel du Cinéma. – N° 18 (juin 1994). – P. 19-20

« Calendar [texte inédit] ». – Positif. – [Traduit en français par Michel Sineux]. – N° 406 (déc. 1994). – Dans le cadre du dossier « Atom Egoyan ». – Texte original en anglais publié sous le titre « An essay on 'Calendar' » dans The event horizon (sous la direction de Michael Tarantino), Dublin : Irish Museum of Modern Art, 1997, p. 70-77; et en français dans Je est un film (coordonné par Alain Bergala), ACOR, Association des Cinémas de l'Ouest pour la Recherche, Port de la Vallée, Saint-Sulpice-sur-Loire [France], 1998, p. 39-40 – P. 93-94

« Entretien avec Atom Egoyan : "Nous créons des rituels pour gérer nos névroses" ». – Positif. – Entretien avec Michel Ciment et Philippe Rouyer. – N° 406 (déc. 1994). – Dans le cadre du dossier « Atom Egoyan ». – P. 79-83

« La der des ders ». – Vertigo. – [Traduit en français par Caroline Benjo]. – N° 11/12 (janv. 1994). – Sous « Le film en miettes »; dans le cadre du numéro thématique : La disparition. – Texte original en anglais publié sous le titre « Holding on : obsession » dans Sight and Sound, vol. 4, no. 4 (Apr. 1994), p. 31. – P. 121-122

« Le sourire d'Arshile ». – Trafic. – [Traduit de l'anglais par Cécile Wajsbrot]. – N° 10 (printemps 1994). – P. 107-111

« "Théorème" de Pasolini ». – Positif. – [Traduit en français par N. T. Binh]. – N° 400 (juin 1994). – Texte original en anglais publié sous le titre « Pasolini's Teorema » dans film-makers on film-making (sous la direction de John Boorman et Walter Donohue, en association avec Positif), London ; Boston : Faber and Faber, 1995, (Projections ; 4 1/2), p. 64-65. – P. 37

« "Tous mes films sont des strip-teases" ». – Télérama. – Propos recueillis par Vincent Rémy. – N° 2342 (30 nov. 1994). – P. 104, 106

1993

« David Cronenberg talks to Atom Egoyan about M. Butterfly, the pitfalls of preview screenings, and the true nature of 'selling out' to a major U.S. studio ». – Take One. – Interview by Atom Egoyan; edited by Marc Glassman and Wyndham Wise. – No. 3 (Fall 1993). – Dans le cadre de « Cronenberg portfolio ». – P. 11-15

« Atom Egoyan ». – Shift Magazine. – Interview by Shirley Brady. – (Summer 1993). – P. 10-13, 37

« Entretien avec Atom Egoyan ». – 24 images. – Propos recueillis par Julia Reschop. – N° 67 (juin/juill./août 1993). – P. 62-64, 66

« Théorie de l'Atom ». – Les Inrockutibles. – Entretien avec Samuel Blumenfeld. – N° 46 (juin 1993). – P. 62-64

1991

« Jeux de miroirs ». – Positif. – Entretien avec Philippe Rouyer. – N° 370 (déc. 1991). – P. 23-26; p. couv.

1990

« Atom Egoyan ». – Séquences. – Entretien avec Élie Castiel. – N° 144 (janv. 1990). – P. 26-27

1989

« Conversazione con Atom Egoyan ». – Filmcritica. – A cura di Andrea Pastor e Daniela Turco. – Vol. 40, no. 396/397 (giugno/luglio 1989). – P. 388-393

« Les affres de l'image ». – 24 images. – Propos recueillis par Claude Racine. – N° 43 (été 1989). – P. 10-11

« Les élans du cœur ». – 24 images. – Propos recueillis par Gérard Grugeau. – N° 46 (nov./déc. 1989). – P. 6-9

1988

« Atom Egoyan : an interview ». – Film Views. – Interview by Ron Burnett. – No. 137 (Spring 1988). – Également paru dans CineAction !, no. 16 (May 1989), p. 41-44. – P. 24-25, 27, 30

« Entretien avec Atom Egoyan ». – Ciné-Bulles. – Entretien avec Michel Coulombe et Françoise Wera. – Vol. 7, n° 3 (mars/avril 1988). – P. 6-11

1987

« The alienated affections of Atom Egoyan ». – Cinema Canada. – Interview by José Arroyo. – No. 145 (Oct. 1987). – P. 14-19

Texte dans partition de musique

1991

« Phantom screen ». – Musique : Rodney Sharman. – Phantom screen : 1991 [musique]. – [S.l. : s.n., 1991?]. – P. [2].

ÉCRITS SUR L'ARTISTE

Catalogues d'expositions particulières

2002

Ismert, Louise. – Atom Egoyan : hors d'usage. – Avec la collaboration d'Atom Egoyan et de Michael Tarantino. – Montréal : Musée d'art contemporain de Montréal, 2002. – 60 p. – En français et en anglais

1993

Hibon, Danièle. – Atom Egoyan : Café des images, Galerie nationale du Jeu de Paume. – [Textes : Danièle Hibon, Jean-Pierre Salgas]. – Paris : Éditions du Jeu de Paume, 1993. – 29 p.

Livres

2002

Close : Atom Egoyan, Julião Sarmento. – [Porto] : Fundação de Serralves ; Edições ASA, 2002. – 64 p. – Accompagné d'une brochure dans un emboîtage (*Something is missing : Atom Egoyan / Julião Sarmento*, Porto, Fundação de Serralves, 2002, 22 p.). – En portugais et en anglais

2000

Kraus, Matthias. – Bild - Erinnerung - Identität : die Filme des Kanadiers Atom Egoyan. – Marburg : Schüren, 2000. – 256 p.

1999

Solitudini troppo silenziose : il cinema di Atom Egoyan. – [Textes : Giuseppe Gariazzo, Alberto Scandola, Stefano Fascetti ... [et al.]]. – Verona : Cierre edizioni, 1999. – 117 p. – (Sequenze)

1995

Weinrichter, Antonio. – Emociones formales : el cine de Atom Egoyan. – Valencia : Filmoteca de la Generalitat Valenciana, 1995. – 79 p.

1993

Desbarats, Carole et al. – Atom Egoyan. – Paris : Éditions Dis Voir, [1993?]. – 123 p. – (Cinéma). – Également publié en anglais

Textes dans catalogues

2002

Tarantino, Michael. – « La mémoire dans le projecteur ». – Atom Egoyan : hors d'usage. – [Traduction : Sion Assouline]. – Montréal : Musée d'art contemporain de Montréal, 2002. – Texte original en anglais paru sous le titre « Memories caught in the projector », p. 43-49. – P. 18-24

2001

Tarantino, Michael. – « Close (Atom Egoyan / Julião Sarmento) ». – La Biennale di Venezia : 49. esposizione internationale d'arte. – Venezia : Electa, 2001. – V. 1, p. 126-127

1997

Païni, Dominique. – « Atom Egoyan ». – Projections, les transports de l'image. – S.l. : Hazan/Le Fresnoy/AFAA, 1997. – Sous « Faut-il en finir avec la projection ? », p. 163-202. – P. 188-191

1993

Hibon, Danièle. – « Inquiéter le regard ». – Atom Egoyan : Café des images, Galerie nationale du Jeu de Paume. – Paris : Éditions du Jeu de Paume, 1993. – Également paru sous le titre « C'est à l'image que tout arrive » dans *7èmes rencontres Hérouville Saint-Clair 1993 : vidéo art plastique*, [Hérouville Saint-Clair, France : Centre d'Art Contemporain de Basse-Normandie, 1993], p. 89-90; en anglais, sous le titre « Everything comes to the image », p. 91-92. – P. 5-7

Salgas, Jean-Pierre. – « Et in Canada Egoyan ». – Atom Egoyan : Café des images, Galerie nationale du Jeu de Paume. – Paris : Éditions du Jeu de Paume, 1993. – P. 9-18

Textes dans livres

2002

Alemany-Galway, Mary. – « Family Viewing ». – A postmodern cinema : the voice of the other in Canadian film. – Lanham, Maryland; London : The Scarecrow Press, 2002. – P. 165-190

Gittings, Christopher E. – « Narrating nations / ma(r)king differences ». – Canadian national cinema : ideology, difference and representation. – London ; New York : Routledge, 2002. – (National cinemas series). – Atom Egoyan : p. 142, 146-147. – P. 103-195

2001

Monk, Katherine. – « Atom Egoyan : profile ». – Weird sex & snowshoes : and other Canadian film phenomena. – Vancouver : Raincoast Books, 2001. – P. 114-118

1999

Fascetti, Stefano. – « Mondo virtuale : solo ombre : un'immagine per comunicare ». – Solitudini troppo silenziose : il cinema di Atom Egoyan. – Verona : Cierre edizioni, 1999. – (Sequenze). – P. 43-51

Fasolato, Umberto. – « Calendar : orientare il tempo : videoframmenti di un discorso amoroso ». – Solitudini troppo silenziose : il cinema di Atom Egoyan. – Verona : Cierre edizioni, 1999. – (Sequenze). – P. 61-71

Gariazzo, Giuseppe. – « Nei labirinti dello sguardo ». – Solitudini troppo silenziose : il cinema di Atom Egoyan. – Verona : Cierre edizioni, 1999. – (Sequenze). – P. 6-11

Inglese, Maria. – « Bach Suite n° 4 - Sarabande : generosità e gratitudine : immagini sulle note di un violoncello ». – Solitudini troppo silenziose : il cinema di Atom Egoyan. – Verona : Cierre edizioni, 1999. – (Sequenze). – P. 88-95

Piva, Manlio. – « Il perito : « Sei dentro o sei fuori ? » : un'anima nel deserto della coscienza ». – Solitudini troppo silenziose : il cinema di Atom Egoyan. – Verona : Cierre edizioni, 1999. – (Sequenze). – P. 52-60

Piva, Manlio. – « Visione senza sguardo : sul dispositivo nel cinema di Atom Egoyan ». – Solitudini troppo silenziose : il cinema di Atom Egoyan. – Verona : Cierre edizioni, 1999. – (Sequenze). – P. 12-19

Scandola, Alberto. – « Black comedy : come in uno schermo : il controcampo vuoto dello sguardo ». – Solitudini troppo silenziose : il cinema di Atom Egoyan. – Verona : Cierre edizioni, 1999. – (Sequenze). – P. 38-42

Scandola, Alberto. – « Exotica : il giardino della memoria : fasci-nazione e malinconia sotto una luce blu ». – Solitudini troppo silenziose : il cinema di Atom Egoyan. – Verona : Cierre edizioni, 1999. – (Sequenze). – P. 72-81

Scandola, Alberto. – « Next of Kin : my name is Peter : videoterapia tra attori e spettatori ». – Solitudini troppo silenziose : il cinema di Atom Egoyan. – Verona : Cierre edizioni, 1999. – (Sequenze). – P. 32-37

Scandola, Alberto. – « Quel che resta del corpo : la nuova carne di Atom Egoyan ». – Solitudini troppo silenziose : il cinema di Atom Egoyan. – Verona : Cierre edizioni, 1999. – (Sequenze). – P. 20-30

Tedeschi Turco, Alessandro. – « Il dolce domani : la voce del tempo : personaggio e tempo tra pagina schermo ». – Solitudini troppo silenziose : il cinema di Atom Egoyan. – Verona : Cierre edizioni, 1999. – (Sequenze). – P. 82-87

1997

Dancyger, Ken. – « The unconscious and discovery ». – The technique of film and video editing : theory and practice. – Second edition. – Boston : Focal Press, 1997. – Sous « The influence of psychoanalytic ideas on editing » (ch. 12), p. 196-209. – P. 203-207

Naficy, Hamid. – « The accented style of the independent transna-tional cinema : a conversation with Atom Egoyan ». – Cultural producers in perilous states : editing events, documenting change. – George E. Marcus, editor. – Chicago ; London : The University of Chicago Press, 1997. – (Late editions : Cultural studies for the end of the century ; 4). – P. 179-229

1995

Pevere, Geoff. – « No place like home : the films of Atom Egoyan ». – Exotica. – Toronto : Coach House Press, 1995. – P. 9-41

1993

Burnett, Ron. – « Speaking of parts [introduction] ». – Speaking Parts. – Toronto : Coach House Press, 1993. – P. 9-22

Desbarats, Carole. – « Conquérir ce que l'on nous dit "naturel" ». – Atom Egoyan. – Paris : Éditions Dis Voir, [1993?]. – (Cinéma). – P. 9-29

Lageira, Jacinto. – « Le souvenir des morceaux épars ». – Atom Egoyan. – Paris : Éditions Dis Voir, [1993?]. – (Cinéma). – P. 33-79

Rivière, Danielle. – « La place du spectateur ». – Atom Egoyan. – Paris : Éditions Dis Voir, [1993?]. – (Cinéma). – P. 83-101

1992

Pevere, Geoff. – « La nouvelle vague ontarienne : Ontario : 1984-1992 ». – Les cinémas du Canada : Québec, Ontario, Prairies, côte Ouest, Atlantique. – Sous la direction de Sylvain Garel et André Pâquet; textes de René Beauclair ... [et al.]. – [Paris] : Centre Georges Pompidou, 1992. – (Cinéma/pluriel). – P. 143-151

Textes dans périodiques

2002

Ambrose, Mary. – « Atom Egoyan and the moving image : inspired by memory, media and a Beckett play ». – The National Post. – (Mar. 16, 2002). – P. SP-3

Campbell-Johnston, Rachel. – « Steenbeckett ». – The Times. Play Magazine. – (Feb. 16/22, 2002). – Sous « Rachel Campbell-Johnston's best five London shows ». – Londres. – P. 25

Clements, Andrew. – « Save our Salome ». – The Guardian. – (Jan. 26, 2002). – Sous « Review. Arts ». – P. 4

Frodon, Jean-Michel. – « Atom Egoyan rebat les cartes du génocide arménien ». – Le Monde. – (22 mai 2002). – P. 27

Evans, Gareth. – « The heart in the machine : Atom Egoyan's new London installation examines film and memory ». – Sight and Sound. – Vol. 12, no. 14 (Apr. 2002). – P. 8

Hébert, Natasha. – « Venise, Plateau de l'humanité ». – Esse. – N° 44 (hiver 2002). – P. 30-37

Hubert, Cindy. – « Atom Egoyan : Steenbeckett at Artangel […] ». – Lola. – No. 12 (Summer 2002). – P. 85

Januszczak, Waldemar. – « The best Canadian art stays with you for ever : the worst... Waldemar Januszczak separates Atom Egoyan from the chaff ». – The Sunday Times Magazine. – (Mar. 12, 2002).

Jones, Jonathan. – « Steenbeckett : former Museum of Mankind, London ». – The Guardian. – (Feb. 16, 2002). – P. 1

Kent, Sarah. – « The splice of life ». – Time Out. – (Feb. 27/Mar. 6, 2002). – Londres. – P. 49

McEwen, John. – « Mixed bag of killjoys and jokers art ». – London Daily Telegraph. – (Mar. 10, 2002). – P. 11

Melo, Alexandre. – « Atom Egoyan/Julião Sarmento : Museu de Arte Contemporãnea de Serralves ». – Artforum. – [Translated from Portuguese by Clifford Landers]. – Vol. 40, no. 9 (May 2002). – P. 188

Monahan, Mark. – « Tender farewell to reel life ». – London Daily Telegraph. – (Feb. 16, 2002). – P. 23

Romney, Jonathan. – « Atom Egoyan : cutting edge tales from reel life : film-maker Atom Egoyan has made a work of art from some ageing editing machines ». – The Independent. – (Feb. 17, 2002). – P. 7

Suchin, Peter. – « Atom Egoyan : former Museum of Mankind, London ». – Frieze. – No. 67 (May 2002). – P. 99

Thorson, Bruce. – « Egoyan mounts an ode to analogue ». – The Globe and Mail. – (Feb. 16, 2002). – P. R-4

2001

Breerette, Geneviève. – « Venise, reflet d'une humanité fatiguée ». – Le Monde. – (15 juin 2001). – P. 36

Gerhard, Mack. – « Metaphern des Alltäglichen : Videoarbeiten bei der Biennale Venedig ». – Kunstforum International. – Nr. 156 (Aug./Oct. 2001). – P. 174-179

MacMillan, Laurel. – « Atom Egoyan and Julião Sarmento, 49th Venice Biennale ». – C magazine. – No. 71 (Fall 2001). – P. 44

Mavrikakis, Nicolas. – « La Biennale de Venise : art sans frontières ». – Voir. – Vol. 15, n° 25 (21 juin 2001). – P. 50

2000

Harvey, Dennis. – « 'Tape' measures up for Beckett project ». – Variety. – Vol. 380, no. 7 (Oct. 2/8, 2000). – P. 24

Ouzounian, Richard. – « Great director, great actor, great play : Atom Egoyan's film of Beckett's Krapp's Last Tape ». – The National Post. – (Sept. 13, 2000). – P. F-02

Richler, Noah. – « Atom Egoyan's latest film uncompromised Krapp ». – The National Post. – (Sept. 13, 2000). – P. B-04

Sheehan, Declan. – « Beckett on film ». – Film West. – No. 42 (Winter 2000). – P. 14-18

1999

Beaucage, Paul. – « Atom Egoyan, vidéo et voyeurisme ». – Séquences. – N° 200 (janv./févr. 1999). – Dans le cadre du dossier « Dix cinéastes essentiels : Carle, Lanctôt, Cronenberg, Forcier, Arcand, Poirier, Lefebvre, Tana, Egoyan, Girard », p. 25-39. – P. 34-35

Dillon, Mark. – « A dramatic quest ». – American Cinematographer. – Vol. 80, no. 12 (Dec. 1999). – P. 24, 26-28, 30-31

Leach, Jim. – « Lost bodies and missing persons : Canadian cinema(s) in the age of multi-national representations ». – Post Script. – Vol. 18, no. 2 (Winter/Spring 1999). – P. 5-18

1998

Jones, Kent. – « Body & soul : the cinema of Atom Egoyan ». – Film Comment. – Vol. 34, no. 1 (Jan./Feb., 1998). – P. 32-37, 39

1997

Barile, Alessandro ; Perra, D. ; Pignatti, L. – « Note a margine sulla vertigine del vuoto ». – D'Ars. – Vol. 37, no. 151 (July 1997). – P. 29-31

Coates, Paul. – « Protecting the exotic : Atom Egoyan and fantasy ». – Canadian Journal of Film Studies / Revue canadienne d'études cinématographiques. – Vol. 6, no. 2 (Fall/automne 1997). – Résumé en français, p. 21. – P. 21-33

Fourlanty, Éric. – « Atom Egoyan : au cœur du volcan ». – Voir. – Vol. 11, n° 41 (9 oct. 1997). – P. 31

Levin, David J. – « Operatic school for scandal ». – Performing Arts Journal. – No. 55 (Jan. 1997). – P. 52-57

Pevere, Geoff. – « Atom Egoyan's The Sweet Hereafter : death, Canadian style ». – Take One. – Vol. 6, no. 17 (Fall 1997). – P. 6-11; p. couv.

Rollet, Sylvie. – « Le lien imaginaire : une poétique cinématographique de l'exil ». – Positif. – N° 435 (mai 1997). – P. 100-106

Siraganian, Lisa. – « "Is this my mother's grave ?" : genocide and diaspora in Atom Egoyan's Family Viewing ». – Diaspora : a journal of transnational studies. – Vol. 6, no. 2 (Fall 1997). – 127-154

1996

Del Río, Elena. – « The body as foundation of the screen : allegories of technology in Atom Egoyan's Speaking Parts ». – Camera Obscura. – No. 38 (May 1996). – P. 93-115

Lageira, Jacinto. – « Scenario of the untouchable body ». – Public. – [Traduit en anglais par Brian Holmes]. – No. 13 (1996). – Texte original en français, sous le titre « Le scénario du corps intouchable », p. 120-130. – Dans le cadre du numéro thématique : Touch in contemporary art. – P. 32-47

Longfellow, Brenda. – « Globalization and national identity in Canadian film ». – Canadian Journal of Film Studies / Revue canadienne d'études cinématographiques. – Vol. 5, no. 2 (Fall/automne 1996). – P. 3-16

1995

Darke, Chris. – « Distant lives : Chris Darke on Atom Egoyan ». – Frieze. – No. 20 (Jan./Feb. 1995). – P. 46-49

Harcourt, Peter. – « Imaginary images : an examination of Atom Egoyan's films : cover story ». – Film Quaterly. – Vol. 48, no. 3 (Spring 1995). – Également paru dans Post-war cinema and modernity : a film reader (sous la direction de John Orr et Olga Taxidou), New York : New York University Press, 2001, p. 410-421. – P. 2-14

Romney, Jonathan. – « Exploitations ». – Sight and Sound. – Vol. 5, no. 5 (May 1995). – P. 6-8

Shary, Timothy. – « Video as accessible artifact and artificial access : the early films of Atom Egoyan ». – Film Criticism. – Vol. 19, no. 3 (Spring 1995). – P. 2-29

1994

Banning, Kass. – « Lookin' in all the wrong places : the pleasures and dangers of Exotica ». – Take One. – No. 6 (Fall 1994). – P. 14-20; p. couv.

Kimergård, Lars Bo. – « Familie, fremmedgrelse og elektronisk oplosning ». – Kosmorama. – Vol. 40, no. 210 (Winter 1994). – P. 27-32

Marks, Laura U. – « A Deleuzian politics of hybrid cinema ». – Screen. – Vol. 35, no. 3 (Autumn 1994). – P. 244-264

Rollet, Sylvie. – « Le cinéma d'Atom Egoyan : 'À la pointe extrême de la conscience' ». – Positif. – N° 406 (déc. 1994). – Dans le cadre du dossier « Atom Egoyan ». – P. 84-87

Stone, Jay. – « Happy accidents play an important part in Atom Egoyan's winner Exotica ». – The Hamilton Spectator. – (Oct. 27, 1994). – P. E-8

1993

Burnett, Ron. – « Between the borders of cultural identity : Atom Egoyan's Calendar ». – CineAction !. – No. 32 (Autumn 1993). – P. 30-34

Wall, Karen L. – « "Déjà vu/jamais vu" - The Adjuster and the hunt for the image ». – Canadian Journal of Film Studies / Revue canadienne d'études cinématographiques. – Vol. 2, nos. 2/3 (1993). – Résumé en français, p. 129. – P. 129-144

1992

Romney, Jonathan. – « Aural sex : in Atom Egoyan's movies, a phone is the essential sex toy : Jonathan Romney lends him an ear ». – Time Out. – No. 1136 (May 27, 1992). – Londres. – P. 18-19

Zach, Ondrej. – « Video, lzi a sex ve filmach Atoma Egoyana ». – Film a Doba. – Vol. 38, no. 4 (Winter 1992). – P. 201-203

1990

Hoberman, Jason. – « Sex, lies, and videodrones ». – Premiere. – (Apr. 1990). – P. 51-52

Lovink, Geert et al. – « Atom Egoyan en de hedendaagse beeldcultuur : een ronde tafel gesprek over de nieuwe media ». – Skrien. – No. 173 (Aug./Sept. 1990). – P. 26-33; p. couv.

1989

Bailey, Cameron. – « Scanning Egoyan ». – CineAction !. – No. 16 (Spring 1989). – P. 45-51

Braudeau, Michel. – « Prises de vue en famille ». – Le Monde. – (8 juin 1989). – P. 4.

Taubin, Amy. – « Memories of overdevelopment : up and Atom ». – Film Comment. – Vol. 25, no. 6 (Nov./Dec. 1989). – P. 27-29

Une biobibliographie plus détaillée est disponible sur le site Internet de la Médiathèque du Musée d'art contemporain de Montréal : http://media.macm.org